石版画制作

付斌 著

清华大学出版社

北京

图书在版编目（ＣＩＰ）数据

石版画制作 / 付斌著. — 北京：清华大学出版社，2023.6
ISBN 978-7-302-63686-1

Ⅰ. ①石… Ⅱ. ①付… Ⅲ. ①石版画—版画技法—高等学校—教材 Ⅳ. ①J217

中国国家版本馆CIP数据核字（2023）第101460号

责任编辑：宋丹青
封面设计：徐小鼎　寇英慧
版式设计：寇英慧
责任校对：王凤芝
责任印制：杨　艳

出版发行：清华大学出版社
　　　　　网　　　址：http://www.tup.com.cn，http://www.wqbook.com
　　　　　地　　　址：北京清华大学学研大厦A座　　邮　　编：100084
　　　　　社 总 机：010-83470000　　　　　邮　　购：010-62786544
　　　　　投稿与读者服务：010-62776969，c-service@tup.tsinghua.edu.cn
　　　　　质量反馈：010-62772015，zhiliang@tup.tsinghua.edu.cn
印 装 者：北京博海升彩色印刷有限公司
经　　销：全国新华书店
开　　本：210mm×285mm　　印　张：6.5　　字　数：167千字
版　　次：2023年8月第1版　　　　印　次：2023年8月第1次印刷
定　　价：89.00元

产品编号：094665-01

清华大学教学改革项目资助

序一

在西方美术史上，有很多艺术家在多个领域都取得了骄人的成就，比如米开朗基罗在绘画、雕塑和建筑领域皆堪称大师，阿尔布莱希特·丢勒是一位著名的油画家、版画家和水彩画家，伦勃朗和戈雅则油画、版画兼能。到 19 世纪，这种跨媒介的现象在印象主义和后印象主义画家中更是非常普遍，比如德加和雷诺阿都在油画创作之余尝试雕塑艺术，波纳尔和图卢兹 - 劳特累克则都在油画创作的同时进行石版画的创作。特别是图卢兹 - 劳特累克，他在石版画方面的造诣十分突出。他创作的《红磨坊：拉古柳》和《阿弗利尔》彩色石版画堪称美术史上的经典。

然而，当我们考察我国当代艺术家的时候，却发现了一个有趣的现象，那就是绝大部分艺术家更愿意专注于某一种媒介。这种现象背后的原因非常复杂。首先，我国艺术院校在招生时就是按照媒介类型划分的，如国、油、版、雕、壁，一个学生一旦进入某一个专业往往会从一而终。其次，我国的美术展览和评奖也是按照媒介类型划分的，如全国美展就分为油画、中国画、综合材料、雕塑、水粉水彩等。这种状况可谓利弊并存。先说其弊，这种媒介的划分往往会限制艺术家的创造力，媒介的局限往往也造成艺术表现力的薄弱。同时，媒介的限制也会导致艺术家的视野变得狭隘。目前版画界和水彩画界都存在这样的问题。再说其利，专注于某种媒介并非一无是处。事实上，艺术就是以物质媒介为载体的，媒介本身往往就有无限的可能性，就像中国的水墨画一样，发展了千余年，也没有哪位艺术家敢说自己穷尽了水墨的语言。版画也是如此，铜版、木版、丝网和石版，每一个版种都能让创作者沉浸其中，乐此不疲，在不断挖掘媒介潜力的过程中，创作出很多优秀的作品，也让我们领略到了媒介之美。

清华大学美术学院的年轻教师付斌毕业于中央美术学院版画系，在木版和石版画的创作上均取得了非常出色的成绩。他在繁忙的教学之余编写了这本《石版画制作》，为我们详尽地介绍了石版画的历史、工具和技法，为希望学习石版画的学子们提供了一本很好的教科书。衷心希望付斌在未来的艺术创作和教学中取得更多成果。是为序。

清华大学美术学院教授，当代艺术研究所所长，《清华美术》主编

序二

　　版画对于绝大多数人来说是一个相对陌生的词，很多人还有着"版画都是刻出来的吗？是像木雕、石刻那样用刀子雕刻出来的吗？版画为什么要印那么多张一样的？"这样的疑问。每每面对这样的问题，作为一名从事版画教育近 30 年的从业者真是五味杂陈，只能微笑着不断地解释。这其中一方面原因应该是出于大众对于艺术不够了解，日常生活中没有机会接触到艺术，还没有形成艺术是生活不可或缺一部分的社会共识；或没有见到过版画，对于版画知之甚少。但我想，更重要的原因还是我们自身的问题，是不是我们自己将版画划定在一个封闭的圈子里了？是不是我们自己没有将版画充分地介绍给大家？想要让大家可以通过多种渠道、系统地了解丰富多样、异彩纷呈的版画艺术世界，我们得学会打破圈子、消除壁垒，让版画走入社会，贴近大众，让版画植根于大众的生活之中。如此，版画就不再只是象牙塔里的阳春白雪了。

　　在当今信息碎片化的图像时代，在 NFT（Non-Fungible Token，非同质化通证）、ChatGPT（Chat Generative Pretrained Transformer，聊天生成预训练转换器）已经横空出世，让我们眼花缭乱、目不暇接甚至有些恐惧与焦虑的今天，我们得承认时代是真的变了！我们要有海纳百川的视野与胸怀，跟上时代的步伐，了解最新的科技动态。同时更应该保持清醒的头脑，保有艺术的定力，作艺术的引领者，让新科学、新技术融入艺术创作之中，为我所用，创作出符合这个时代的艺术作品。我们更应该清楚，在这个时代，好酒也怕巷子深，再地道的"酒"也要摆在显眼的地方，让大家能随时看到、品尝；有时候还得学会"王婆卖瓜"，学会吆喝，让大家知道"瓜"的好处所在。作为版画大家族中一员的石版画就是一壶醇厚地道的老酒，也是一种口感很特别的瓜果。

　　付斌从中央美术学院本科开始就一直在版画领域，尤其是石版画方向不断地探索、实践、研究，每个阶段都取得了丰硕的成果，令人印象深刻。入职清华大学美术学院绘画系后，在版画创作方面更是突破自我，进行了大量的艺术实践，不断累积着自己的艺术厚度。同时，他在版画教学方面也投入了大量的时间与精力，进行了深入思考，对于版画教学有自己独到的见解与认知。《石版画制作》的出版，正是付斌多年来的艺术创作积累、教学实践的完整呈现，从中我们可以清晰地看到一个正在不断成长的青年版画家对于版画的教学、创作，多角度、多层面，严谨、细致、深刻的阐

释与见地。

　　《石版画制作》此"酒"很醇厚，我们可以细细地感觉回甘；此"瓜"很香甜，我们可以慢慢地品味。

清华大学美术学院教授，绘画系主任

前 言

版画是一种传统的造型艺术，它与印刷技术的发展紧密关联，不但具有美学价值，也是艺术交流与文化传播的最佳载体。随着18世纪末石印技术的发明与广泛应用，石版画（Lithograph）这种新兴的版画种类成为艺术家进行自由表达的重要媒介，在发明至今的二百多年间经过几度消沉与复兴，为世人留下了大量经典作品，具有极高的艺术、历史和文化价值。

在笔者看来，艺术媒介本无先进与落后之分，在过去丰富的传统艺术中往往蕴含着当下可以利用和转化的资源，如何灵活恰当地运用创作媒介才是问题的核心。当代美术学院的教学有传承经典和转化创新的双重使命，在新媒体日益盛行的"数字时代"，以传统的印刷媒介进行创作本身就代表了一种观念和立场。传承的核心还是为了创新，创造一个在当下依然具有生命力的、鲜活的传统。在学院这个特定的教育场域中，学习传统石版画不是仅仅为了学习一种表现力丰富的绘画方式或手工印刷的技术，而是为了接受版画艺术完善的语言系统和独立的美学价值，将学习经典版画语言作为开始艺术创作的敲门砖，依循石版画的线索进入艺术传统当中，理解经典作品生成的语境，提升艺术修养。同时，更为重要的是将艺术创作的规律与版画媒介、语言和思维的学习相结合，通过在版画工作室中运用各种材料动手实践培养学生的感受力，以师生间的专业交流解决问题，提升学生的创作技巧，激发学生的艺术创造力，从而实现学生艺术实践能力的提升和批判性思维的养成。

党的二十大报告提出，要坚持以人民为中心发展教育，加快建设高质量教育体系，发展素质教育，促进教育公平。本教材的编写目的是配合版画专业教学安排，努力提质增效，提高教育教学水平。高质量的教材可方便学生课前预习和自学。另外，在遇到技术问题时，通过查阅本书，可以分析问题的出现原因并找到相应的解决办法。石版画的"油水相斥"印刷原理看似比较简单，但实际操作步骤相较其他的版画种类更为烦琐。本书以丰富的图例呈现了石版画绘制、制版和印刷的整个流程，以及多种石版画制作的特殊技法，是课堂教学内容的归纳和有益补充。需要特别说明的是，本书中的材料和技法主要聚焦于传统的以石印石为板材制作的石版画，对于金属平版仅涉及一些必要的知识介绍。故本书中的"石版画"一词专指传统意义上的手工石印版画。

对于初次接触版画的读者，笔者在此对本书中"板"与"版"的区别作一简要说明。石板指石板材料本身，在其自身尚未经历绘制、印刷前，一律称为"石板"。而"石版"是指在制作过程中或已制作完毕，用于印刷的"版"。一旦石板进入制作过程，且因刻画、腐蚀

第 4 章　石版画技法 60

第 5 章　彩色石版画 77

参考文献　　　　　　　　　　　　　　　　　　　　　　　　84

附录　　　　　　　　　　　　　　　　　　　　　　　　　　85

等方法开始产生凹凸变化之后，一律称为"石版"。

　　本书共分为 5 个章节，第 1 章概述是一些知识性内容，对石版画的发明、兴起和发展进行了简要的介绍，使读者对石版画历史有一个基本的认识。第 2 章对制作石版画所需的各种化学材料以及在制版、印刷过程中所涉及到的一些工具和设备进行介绍，重点更新了一些新出现的专业材料，基本涵盖了大部分国内外常用的专业石版画材料并详细介绍了它们的特性和使用方法。第 3 章重点讲解石版画基础的制作流程和具体操作步骤，结合大量图片，对制作过程中需要注意的细节进行了详细讲解。第 4 章介绍了几种石版画的特殊技法。第 5 章是制作套色石版画的简单方法。此两章内容可作为学生拓展学习时的参考。附录中列出了石版画专业术语、本书编写过程中参考的书籍以及图片资料的出处。

　　最后，在此对前人所做研究表示由衷的敬意和感谢。教材编写难免会有疏漏，恳请读者批评指正，以期后续的修订和完善。

付　斌
清华大学美术学院副教授

目录

第 1 章　概述

"在所有阐释文本的不同技巧中，石版画可能是对诗歌的最佳补充。"

———保罗·瓦莱里（Paul Valéry）

版画是基于印刷技术的艺术门类，它源自人类对图像复制和传播的实际需求，从出现至今已有 1200 多年的历史。从木刻雕版到活字印刷，从铜版雕刻法到铜版腐蚀法，历史上每一次印刷技术的革新都会带来全新的版画语言。在约翰内斯·古登堡（Johannes Gutenberg）发明了活字印刷系统 350 年后，一项全新印刷技术——石印术的发明又一次深刻地影响了人类文化传播的历史。石印术制版方法简便易行，能以很快的速度高质量印刷，并且将印刷成本大幅降低。印刷效率和成本上的巨大优势使其一经发明，便很快广泛应用于商业和艺术领域。19 世纪摄影术的发明和机器工业的快速发展更是加速了传统印刷的工业化进程，平版印刷技术与石版画艺术在经历了一段重叠交错的发展历程后，最终走向两条独立发展的道路。

石版画不同于传统的木版画和铜版画，其原理并非以版面上的凹凸差异进行印刷。它是一种全新的印刷技术，不依赖物理雕刻的方法，而是基于版面油水相斥的特性进行印刷的"化学印刷术"。作为一种艺术创作的媒介，它具有非常独特的优点：首先，石版画具有即时性，不需要长时间的雕刻制作版面，印制出的作品与草图非常接近，能够完美还原艺术家在石板上绘制时的手感、力度和速度；其次，石版画具有便利性，不要求艺术家具有专业的雕刻能力，可以在印刷师的辅助下完成制版并大量印制发行；最后，也是当时最为重要的优势，是石版画可以很方便地进行彩色套印，通过几块不同颜色的版面相互叠加便可得到彩色的版画。

随着印刷技术的成熟和不断发展，石印术开始在商业印刷和艺术创作领域发挥出巨大的作用。一方面，石版印刷凭借便利性大大促进了出版业和广告业的发展，大量石版画渗透到不同社会阶层的日常生活当中，深刻地影响和塑造了 19 世纪的视觉文化。另一方面，石版画作为一种简便易行且充满可能性的新技术，也吸引了一大批欧洲（特别是法国）艺术家投入到新的艺术语言和艺术样式的探索当中，开拓了石版画艺术的多种可能性，造就了大量美术史上的经典作品，不仅满足了当时新兴资产阶级的文化艺术需求，也推动了法国 19 世纪文化艺术在世界范围内的广泛传播。

在 20 世纪上半叶，伴随着现代艺术的发展，包括野兽派、立体主义、表现主义、巴黎画派在内的前卫艺术家团体开始重新重视石版画艺术，促使石版画艺术得到了进一步的发展。可以看到，几乎所有 20 世纪初的艺术大师都曾尝试以某种版画语言进行创作来展现其卓越的艺术才华。版画也成为艺术家表达艺术观念和思想立场的有力工具。在第二次世界大战之后，全球艺术的中心由巴黎转向纽约，自 20 世纪 50 年代末开始，石版画艺术在美国出现新的复兴，东西海岸先后成立了一批以石版画为主的现代版画工坊，它们继承和发展了艺术家与印刷师合作的传统工作方式，开始利用版画的批量性推广新的艺术理念。版画作品的大量流通传播不仅为艺术家带来了名声，也吸引了更多的观众，从而建立起稳定、繁荣的版画消费市场。

时至今日，石印术作为一种手工印刷工艺已经退出了历史舞台，但由石印术发展而来的平版胶印依然

是印刷业的主流技术；同时，彩色印刷始终还是沿用着四色套印（CMYK）的基本原理。一方面，古老的石印术历经数次材料和技术的更迭，演变为全自动的胶版印刷技术，成为现代印刷业的主流；另一方面，在艺术教育和艺术创作等领域，石版画依然扮演着重要的角色，是当代版画创作的重要类别，石版工作室遍布于世界各地的美术学院。另外，在近年来的拍卖市场中，大师石版画也日益受到收藏家的追捧。以石版为媒介制作石版画的方式并没有随着技术的进步而被人们遗忘，其无法取代的手工制作方式与艺术表现的无限可能，反而在当下这个多是机械复制的时代焕发出独特的魅力。

1.1　新技术的发明与发展

石印术的发明人阿罗依·塞尼菲尔德（Alois Senefelder）是一位居住在德国巴伐利亚的业余剧作家，他希望出版自己的剧本，但又负担不起昂贵的雕版和印刷费用，所以一直学习研究印刷技术，试图找到一种更为廉价的印刷方法。他用一种当地出产的巴伐利亚石灰石制作成石板来替代昂贵的铜板，在经过抛光的石板上腐蚀出凹线，再以凹版的原理进行印刷。但由于石板质地不够坚硬、容易压碎，始终不能进行大量的印刷。1796 年，在一个偶然的情况下，他急于记录一份洗衣单，便用自己调制的用于防腐遮盖的特殊墨水写在了光滑的石头上，之后想把字迹洗掉的时候，发现墨迹已渗入到了石头内部，他便用稀释的硝酸腐蚀石板产生凹凸，并尝试以凸版的方式印刷。在这个过程中，塞尼菲尔德敏锐地发现有字迹的地方会排斥水，而被水打湿的空白处则不沾油墨。经过了一系列实验和改进，他终于在 1798 年发明了以化学的方式进行印刷的全新技术，并根据希腊文"在石头上描绘"，将其命名为"lithograph"。

石印术的成本低、效率高，具有很大的商业潜力，很快他便与人合作在慕尼黑创办了第一家石版印刷所。1800 年，奥芬巴赫的出版商安德尔（Johann Anton André）以 2000 盾买下了石印术专利，在奥芬巴赫开办了石印所，并聘请塞尼菲尔德培训印刷工人。此后，安德尔家族先后在伦敦、巴黎、柏林和维也纳成立了石印所，石印术由此在欧洲范围内传播开来。到了 19 世纪 30 年代，石印术开始取代其他的印刷工艺，应用范围也从最初的只用于乐谱印刷逐渐扩大到表格、文字和图画的商业印刷。1818 年，在巴伐利亚皇家学院院长的支持下，塞尼菲尔德将多年的研究集结，出版了《石印术全书》（Vollständiges Lehrbuch der Steindruckerey），将石印术的发明过程和相关印刷技术详细记载于书中。次年，这本书的法文版和英文版相继出版，进一步推动了石印术在更大范围内的传播。

印刷技术的发明是版画制作的物质基础，历史中每一次印刷技术的进步或新技术的发明都会大大拓展版画语言的表现力。石版画也不例外，印刷机的改进升级、绘制材料的拓展、彩色石印技术的发明以及转写纸和金属版的使用，都为石版画艺术的出现和发展带来了新的契机。

金属平版：在石印术发明之初，为了替代笨重的石版，塞尼菲尔德急于寻找一种更为轻便的材料，经过不断地尝试，他成功以锌版替代石版进行印刷。到 1891 年前后，铝版被应用于平版印刷中，轻便的金属版逐渐淘汰了传统的石版。另外，使用照相制版法的金属版不仅方便，而且效果优于石版。金属板材的拓展为现代胶印的发明奠定了基础。20 世纪 50 年代出现了预先在版基上涂布感光层的板材，称为预涂感光版（Presensitized Plate），简称 PS 版，是现代印刷业中的主要版材，利用其感光制版的特点，可以将摄影、手绘或经过计算机处理的图像融入版画创作中，以拓展当代石版画的艺术表现空间。

印刷机的发展：1805 年至 1817 年间，塞尼菲尔德不断地改进石版印刷机，先后试验以木制、铁

制的转轮机印刷,最终定型为以刮板式压印方式进行印刷。伴随着第二次工业革命时期技术的快速发展,石版印刷机逐渐运用蒸汽机来代替人力印刷,进一步提高了印刷效率。1886 年,英国人 L. 约翰斯通 (L.Johnston) 发明锌版平印转轮机,金属版发挥出巨大的优势,再一次将印刷效率大大提升,每小时可印刷 1500 张之多。1900 年,美国新泽西州的印刷工罗培尔 (Iva W.Rubel) 在印制珂罗版时意外发明了间接平版印刷方法,利用石印术的基本原理和全新的间接印刷方式实现了惊人的印刷速度和更高的印刷质量,为现代胶印 (Offest Printing) 的发展奠定了基础,逐步发展成为现代印刷工业领域的主流技术。

彩色石印术:早在 15 世纪版画套色技术还未发明的时代,为了实现更为真实的复制,人们往往使用手工的方法对单色版画或书籍插图进行填色。到了 17、18 世纪,随着科学的发展,尤其是牛顿 (Isaac Newton) 的光谱实验和托马斯·杨 (Thomas Young) 三原色理论的建立,人们对光色原理的认识发生了改变,版画家开始尝试利用多种颜色叠加套印来实现彩色印刷。早在 1732 年,德国版画家勃隆 (Jakob Cristof La Blon) 在美柔汀技法的基础上以红、黄、蓝三种颜色的铜版套印出了精美的彩色铜版画,为现代彩色印刷奠定了基础。在石印技术逐渐成熟后,人们不再满足于单色印刷品,开始了石版套色技术的探索。塞尼菲尔德借鉴铜版套色的方法,使用 11 块版套色复制出了油画作品,虽然效果令人满意,但整个套印程序非常烦琐。此后,维沙普 (Franz Weishaup) 借鉴了套色铜版画的制作方法,在 1825 年开始使用红、黄、蓝三种颜色叠印的方法进行彩色石版画的技术探索,取得了一定的成功。不久之后,石版画技师恩格尔曼 (Godfroy Engelmann) 和赫尔曼德尔 (Charles Hullmandel) 又将传统套色技术进行了进一步改进,使用红、黄、蓝、黑四种颜色套印,并印制了 7 幅彩色石版画,获得了巨大的成功。与传统的凹凸版相比,平版印刷在彩色套印工艺上显示出巨大的技术优势。他们将这种技术称为彩色石印术 (Chromolithographie),并于 1837 年在法国申请了技术专利。

照相石印术:毫无疑问,摄影术是 19 世纪最为伟大的发明之一。在石印术发明之初,法国人尼埃普斯 (Joseph-Nicéphore Niépce) 便对这种全新的印刷技术非常感兴趣,他设想用一种类似制版的方法把暗箱中的影像转移到一个金属板上,这引导了他发现感光材料,并开始实验感光技术。1826 年,尼埃普斯用独特的"日光描绘法"拍摄了世界上第一张永久性照片《窗外风景》。在这之后,他又与法国石版画家、物理学家达盖尔 (Louis-Jacques-Mande Daguerre) 共同研究摄影术。1839 年,达盖尔在他们的研究基础上发明了最早的实用摄影方法——"达盖尔式"照相法,成为摄影术的发明人。随后,英国化学家塔尔博特 (Willam Henry Fox Talbot) 发明了可以将照片无限次复制的"卡罗式"照相法,摄影术从此开始登上历史舞台。1859 年,奥司本 (John W.Osborne) 将摄影术应用于石版印刷,发明了照相石印术,可将底本照相后原样印刷复制。这项技术随即成为当时最为先进、便捷的复制印刷方式。虽然石版画艺术与摄影在最初势不两立,但两种技术的互补性使它们逐渐融合。当照相制版技术进入到印刷业后便开启了一个机械复制的新时代。到 1865 年,法国人波依提温 (A.L.Poitevin) 发现了重铬酸明胶的感光性能,将之用于照相制版后获得了更为精确的图像效果。之后德国人阿尔伯特 (Joseph Albert) 又在此基础上于 1869 年前后发明了"珂罗版"(Collotype) 制版法。珂罗版制版法是以玻璃为版基,将透明图片覆盖在涂有明胶感光液的玻璃板上进行曝光,使部分明胶受光后硬化,之后再浸入油中溶解掉未硬化的明胶,从而制作出可用于印刷的版面,印刷方式与石版基本相同。因为不使用网屏将图像网点化分解,珂罗版的颗粒非常自然,印刷效果可媲美原作,成为高品质图画复制的不二之选。

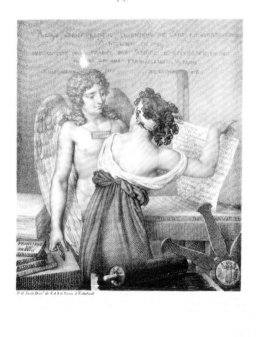

尼古拉·雅各布（Nicolas Henri Jacob），《石印术天才，源自阿罗伊》，1819

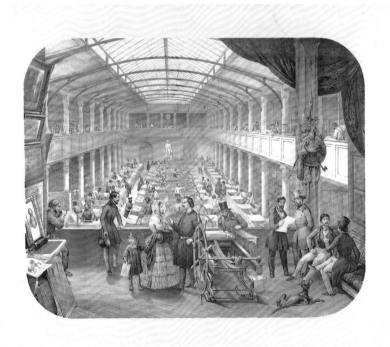

查尔斯·维勒敏（Charles Villemin），《勒梅西耶内景》，1835—1849

此幅石版画作品表现了巴黎勒梅西耶印刷厂鼎盛时期的生产场景

1.2　从石印术到石版画艺术

1.2.1　19世纪石版画的兴起

　　任何一种印刷技术在发明之初都不是为了艺术创作而出现的，但新的技术总会激发出艺术家无尽的创造力。艺术领域的石版画与商业领域的复制印刷共享同一种技术——石印术，这使得大众在面对不时出现的新技术和新样式时有些无所适从。一方面，石版画展现出独特的艺术原创性；另一方面，新的印刷技术让作品几乎可以无限机械性复制。这种矛盾使得石版画艺术面对层出不穷的新环境和新观念时，总是不断经历一个又一个衰落与复兴的循环。在19世纪20年代的法国，石版画从一个新事物逐渐成为一种流行的艺术创作媒介，由于浪漫主义画家的积极参与，石版画艺术获得了前所未有的成功，成为那个时代的风尚。1820年至1878年间出版的《法国旅游胜地和古迹风景》石版画集，涵盖了近2000幅描绘法国各地风景的石版画，作者包含了众多早期浪漫主义画家，例如法国的达盖尔、哈特（Paul Huet）和英国画家波宁顿（Richard Parkes Bonington）等人。1824年，戈雅（Francisco de Goya）移居法国波尔多，在当地的石版画工坊创作了以西班牙斗牛为主题的4幅黑白石版画。戈雅把这4幅画作为组画命名为《波尔多斗牛》，每一幅都印了上百张，并在画上添加了如下注释："西班牙首席宫廷画家、皇家桑·菲尔兰德美术院院长弗朗西斯科·戈雅先生，于1826年80岁高龄，在波尔多创作并制成了这4幅石版画。"同一时期的巴黎，拉斯泰洛（Charles Philibert de Lasteyrie）和恩格尔曼建立的石版画工坊中也聚集了众多浪漫主义画家，其中就包括籍里科（Théodore Géricault）和德拉克洛瓦（Eugène Delacroix）。籍里科早在1817年至1823年的6年间创作了近百幅石版画，向人们展现了石版画艺术的巨大潜力。德拉克洛瓦对

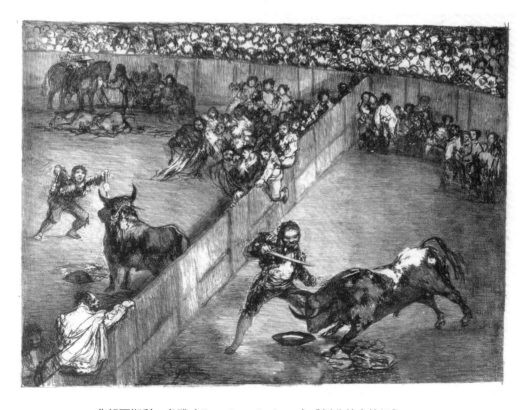

弗朗西斯科·戈雅（Francisco de Goya），《划分的竞技场》，1825

此幅作品为《波尔多斗牛》组画中的一幅，戈雅凭借记忆进行描绘，以对比强烈的黑白和生动自如的线条再现了斗牛场上的紧张气氛

戈雅和籍里科的作品非常推崇，他创作了百余幅技艺精湛的石版画，并开创性地以石版绘制文学名著《浮士德》（1828）和《哈姆雷特》（1833—1834）的插图，创造性地诠释了伟大的文学作品。三位艺术大师在石头上的尝试开启了石版画创作的先河，将石版画提升到一个新的艺术高度。

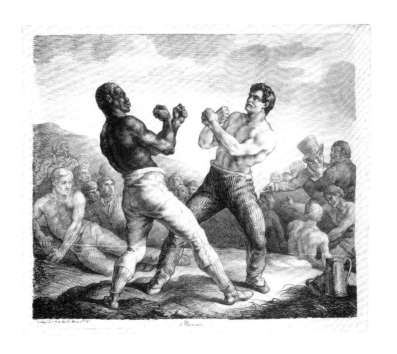

泰奥多·籍里科（Théodore Géricault），
《拳击手》，1818

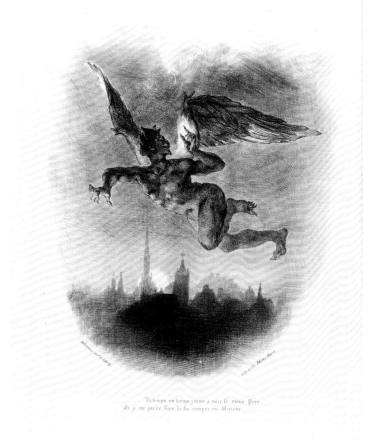

欧仁·德拉克洛瓦（Eugéne Delacroix），
《梅菲斯特》，1828

德拉克洛瓦曾为歌德的名著《浮士德》创作了 17 幅石版画插图，此幅作品使用蜡笔细致描绘了梅菲斯特飞翔在城市上空向上帝挑战的情节

19 世纪 20 年代，印刷技术的进步带来了传播媒介的革命，巴黎开始出现定期出版的石印画刊。石印术的发明让报纸和杂志拥有了廉价快捷的印刷方式，也使得图文编排变得更加简便，公众对于图画的需求也随之高涨。这一时期法国的出版物数量出现了数量惊人的增长，到 1840 年，巴黎的杂志已有 400 种之多。1832 年，出版家查尔斯·菲利朋（Charles Phillipon）创办《喧闹》杂志，由他自己和著名作家巴尔扎克撰写政治和时事评论文章，并以图文并茂的方式赢得了众多的读者。加瓦尼（Paul Gavarni）和杜米埃（Honoré Daumier）等大量的画家进入到出版行业，成为专职的插画师，开始通过杂志这种新兴的传播媒介大量发表讽刺漫画。

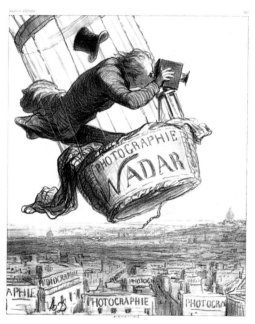

奥诺雷·杜米埃（Honoré Victorin Daumier），《纳达尔将摄影提升到艺术高度》，1862

1858 年，摄影师纳达尔乘坐热气球拍摄了世界上第一幅航空照片，杜米埃针对此事创作了这幅漫画来讽刺纳达尔，表达了他对于摄影这门新技术的态度

石印术的快速普及也导致平庸的商业印刷品在市场中泛滥，著名的法国巴黎勒梅西耶（Lemercier）印刷厂和美国柯里尔＆伊夫斯（Currier & Ives）公司都发行过大量的复制性版画和风俗题材版画，再加上摄影术的发明和产业革命带来的飞速发展，导致公众开始大幅减少对石版画的需求，将兴趣转向照片和更加先进的复制技术。从 19 世纪 60 年代开始，英国和法国发起了旨在提高版画艺术地位的"版画原作运动"，画家、收藏家、出版商和画商共同参与其中，成立了"蚀版画家协会"并开展"复兴蚀刻版画"运动，由出版商将版画原作集结成册出版，以此来强调版画的"原创性"和"绘画性"。虽然这一时期石版画已不如浪漫主义时期那么流行，但仍旧吸引了众多画家在石版上展现他们的绘画才华，如柯罗

(Jean-Buptiste-Camille Corot)、米勒（Jean Fracois Millet）、布雷斯丹（Rodolphe Bresdlin）、方丹·拉图尔（Henri Fantin-Latour）、雷东（Odilon Redon）、德加（Edgar Degas）、马奈（Édouard Manet）以及印象派的众多艺术大师。

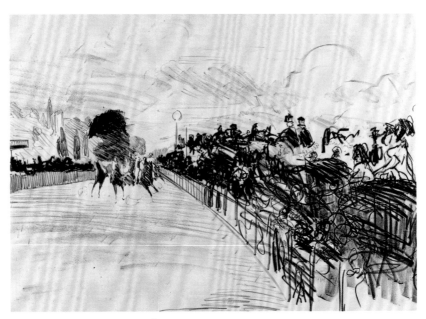

爱德华·马奈（Édouard Manet），《赛马》，1865—1872

以即兴快速的绘画方式表现出赛马时的速度感，松动的线条和轻重不同的笔触是这幅画的主要特色，被誉为印象主义素描的典范

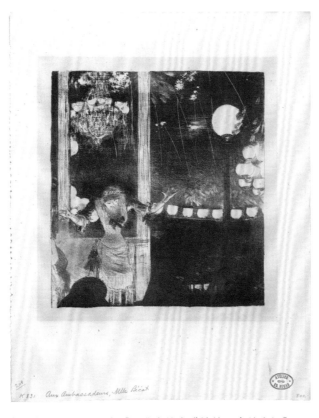

埃德加·德加（Edgar Degas），《巴黎大使咖啡馆的贝卡特小姐》，1877—1878

1.2.2 彩色石版画的出现

彩色石印技术虽然在 19 世纪 30 年代就已经出现，但直到 60 年代才真正开始大范围流行。由蒸汽驱动的印刷机和大尺寸石印石的应用带动了彩色石版画的快速发展。在技术进步与商业需求的双重驱动下，将艺术与商业相结合的"招贴画"成为广受大众欢迎的表现形式，大尺幅的彩色石版画为广告业带来了革命性的变化。朱尔斯·谢雷（Jules Chéret）是一位卓越的设计师和印刷师，也是彩色石版画的重要推动者。1866 年，他在巴黎成立了自己的石印工坊，开始创作色彩丰富的大型彩色招贴画，获得卓越的成就，被誉为"西方现代招贴之父"。在 19 世纪的最后十年中，招贴画为年轻画家带了新的机会，许多巴黎的画家都开始从事这一新的事业，其中劳特累克（Henri de Toulouse-Lautrec）取得的成就最为突出，他的石版画借鉴了日本浮世绘的表现方式，巧妙的构图和鲜明的色块令人耳目一新，为彩色石版招贴画注入了新的活力，成为石版画历史上的重要里程碑。

大约从 1889 年开始的十余年间，在纳比派艺术家的参与和新艺术运动的影响下，法国巴黎出现了彩色石版画艺术的"黄金时代"。现代光学理论的发展、印象派的色彩运用方式以及日本的浮世绘版画风格都极大地影响了这一时期的彩色石版画创作，体现出一种全新的视觉语言，这些特征集中体现在博纳尔（Pierre Bonnard）的《巴黎人生活》石版画集和维亚尔（Édouard Vuillard）的《风景和室内》石版画原作集之中。穆夏（Alphonse Mucha）是新艺术运动的代表人物，1894 年，因帮助著名演员伯恩哈特的新剧《吉斯蒙达》设计了招贴画，穆夏在巴黎迅速走红，他的大幅彩色石版招贴画将商业与装饰艺术巧妙结合，风格突出，受到公众的追捧，成为当时巴黎的流行风尚。

1.2.3 艺术家与印刷师和出版商的合作

在石版画的发展历史中，我们可以发现艺术家与印刷师以及出版商的合作交织在一起，出版商发挥的作用更像是催化剂，他们的策划和出版活动是石版画艺术发展的重要推动力量。卡达特（Alfred Cadart）、沃拉德（Ambroise Vollard）和马蒂（André Marty）等出版商先后以"版画原作集"（L'Estampe originale）的方式将当时最为著名的艺术家的版画原作限量出版。其中，沃拉德为石版画的推广做出了重要的贡献，他热情地鼓励他的画家朋友将石版画作为一种新的艺术创作方式，并购置了机器设备，聘请了印刷师和艺术家一起工作。1896 年，在他的画廊举办了著名的版画展览"油画家和版画家"，并先后出版两册《油画家和版画家》（Les Peintres Graves）版画原作集，共包含了博纳尔、蒙克（Edvard Munch）、雷诺

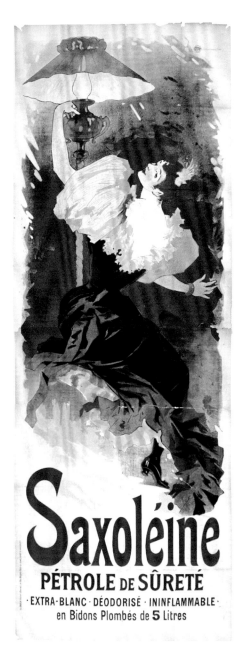

朱尔斯·谢雷（Jules Chéret），
《萨克斯林》，1893

谢雷是当时最为著名的招贴画家，他发展了彩色石版印刷并推动了巴黎招贴画设计的革命

阿（Pierre Auguste Renoir）、西斯莱（Alfred Sisley）、雷东等著名艺术家的 42 幅石版画。他对版画的支持一直延续到 20 世纪，夏加尔（Marc chagall）、鲁奥（Georges Rouault）、勃拉克（Georges Braque）等艺术家的石版画发行都离不开他的订购。

爱德华·维亚尔（Édouard Vuillard），《粉色壁纸 I》，1899

《风景与室内》系列共有 12 幅作品，是维亚尔最著名的石版画作品，可以看出受到日本版画平面性语言的影响。系列画集由出版商沃拉德限量发行 100 份

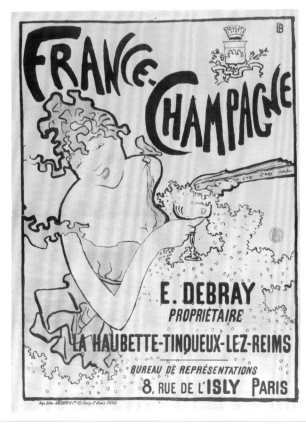

皮埃尔·博纳尔（Pierre Bonnard），《法国香槟》，1889—1891

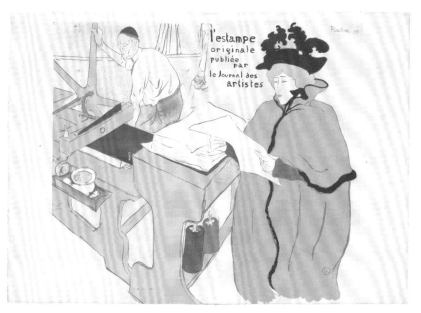

亨利·德·图卢兹－劳特累克（Henri de Toulouse-Lautrec），《原创版画封面》，1893

此画为劳特累克为第一期《版画原作集》设计的封面，专辑集合了当时巴黎最为优秀的艺术家的版画原作。画中描绘了安科特版画工坊的工作场景，简·艾薇儿（Jane Avril）在查看印刷品，老印刷师皮儿·科特尔（Père Cotelle）则正在操作机器

　　欧洲最早的版画工坊可以追溯到文艺复兴时期，兴盛于16世纪，在19世纪达到一个历史的高峰。版画既是一种绘画艺术，也是一种印刷工艺，并不是每个画家都能够独立掌握版画制作的技巧，他们必须依靠印刷师的辅助才能克服技术的障碍完成作品。而石版印刷的原理看似简单，实际上却有着复杂的过程，需要掌握专业的印刷技术，所以在石版画制作中，这种亲密的合作关系更加凸显。在一定程度上，印刷师的技术水平会直接影响艺术家最终的作品。1801年，菲利普·安德烈（Philippe André）成立了伦敦最早的石印工坊，并鼓励艺术家们采用这种全新的版画技术来进行创作。直到1818年，印刷师赫尔曼德尔在伦敦建立了石印工坊，才开启了印刷师与英国艺术家的长期合作。1816年，拉斯泰洛和恩格尔曼将他们的石印工坊迁至巴黎，在他们的工坊中诞生了许多杰出的浪漫主义石版画作品。19世纪中后期，曾经在勒梅西埃印刷厂工作的印刷师纷纷成立了独立的版画工坊，其中包括著名的安科特（Edward Ancourt）、科洛特

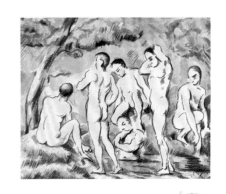

保罗·塞尚（Paul Cézanne），《沐浴者》，1897

塞尚的《沐浴者》以古典风景和人物为主题，追求一种水彩般的轻盈感。此幅作品来自《版画原作集》，由印刷师科洛特完成印制，出版商沃拉德出版发行

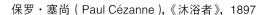

(Auguste Clot）等人。科洛特是当时最为著名的印刷师，因其卓越的印刷技术而被称为"恶魔"，他与雷东、塞尚（Paul Cézanne）、西涅克（Paul Signac）、蒙克以及纳比派的艺术家们持续密切合作多年。

美国艺术家惠斯勒（James McNeill Whistler）经常往来于巴黎和伦敦两地，很早便以铜版画享誉两地美术界。从 1878 年起，他与印刷师托马斯·韦（Thomas Way）开始合作创作石版画，使用转印技法和一种非常规的方法创作了一批富有争议的石版画，被誉为"印象主义石版画"。在当时这些颇具实验性的作品曾遭到非常严厉的批评，同时也让人们看到了石版画的独特魅力，引发了石版画作为一种艺术形式在英国的复兴。

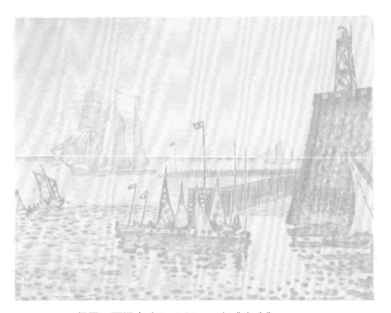

保罗·西涅克（Paul Signac），《夜晚》，1898

西涅克以点彩的绘画方式来创作石版画，仅用五种颜色套印出丰富的色彩变化。此幅作品由印刷师科洛特负责印制

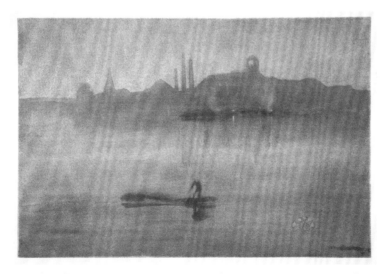

詹姆斯·惠斯勒（James McNeill Whistler），《夜曲：巴特西的泰晤士河》，1878

惠斯勒以一批描绘泰晤士河景色的蚀刻版画作品获得了声誉，成为"复兴蚀刻版画运动"的代表人物。他以石版画重新描绘了熟悉的主题，以一种特殊的方法在石版上直接描绘，恰如其分地表现出朦胧的泰晤士河风景

1.2.4　20 世纪上半叶石版画的复兴

20 世纪上半叶，石版画表现出了再次的衰退和复兴。这一时期艺术思潮涌动，前卫艺术运动此起彼伏，与之相关的石版画创作也呈现出多样的艺术风格，包括表现主义、野兽派、立体主义、超现实主义以及一些潮流之外的艺术风格。从地域角度看，石版画艺术的影响力也在进一步扩大，除了法国、英国与德国之外，石版画艺术遍及欧洲，同时也影响了美国、墨西哥等国家。

1895 年，表现主义先驱蒙克在巴黎创作了代表作《呐喊》的石版画版本，他以不同的媒介重新诠释了同一主题。他一生中共创作了 700 余幅版画，其中有一半是石版画。表现主义是世纪之交的重要的艺术家群体，包括在德国先后出现的"桥社""青骑士"和"新客观派"三个不同的分支，以及奥地利的表现主义，包括诺尔德（Emil Nolde）、穆勒（Otto Muller）、赫克尔（Erich Heckel）、凯尔希纳（Ernst Ludwig Kirchner）、康定斯基（Wassily Kandinsky）、贝克曼（Max Beckmann）、迪克斯（Otto Dix）、柯柯西卡（Oskar Kokoschka）等人，他们都将版画作为一种重要的表现媒介，在 20 世纪初再一次复兴了版画艺术。与德国表现主义艺术家交往密切的柯勒惠支（Käthe Kollwitz）精通石版画和铜版画制作，鲁迅先生曾托在德国的友人收集她的版画原作，并编辑成画册介绍到国内，对我国的现代版画创作产生了重要的影响。

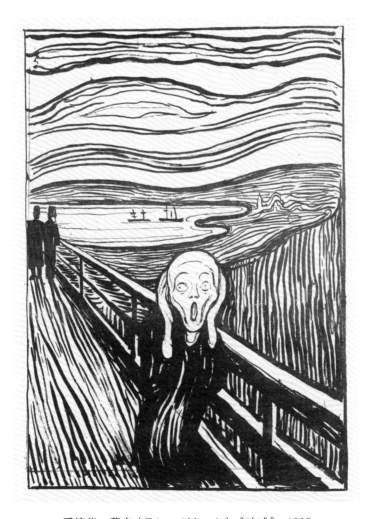

爱德华·蒙克（Edward Munch），《呐喊》，1895

蒙克的《呐喊》是表现主义的代表作品，本作为他以石版画对同一主题进行的再次创作。以墨水画出疏密节奏不同的线条，以强烈的黑白对比烘托出苦闷压抑的情绪

凯绥·柯勒惠支（Käthe Kollwitz），《垂死的少女》，1934

巴黎的石版画复兴开始于莫洛（Fernand Mourlot）的石版画工坊（L'Atelier Mourlot）。20 世纪初的艺术大师，如毕加索（Pablo Picasso）、马蒂斯（Henri Matisse）、米罗（Joan Miro）、夏加尔、鲁奥和杜布菲（Jean Dubuffet）等艺术家都与印刷师建立起了密切的合作关系。在"二战"后，毕加索结

奥托·迪克斯（Otto Dix），《女士》，1925

识了莫洛并开始了具有传奇色彩的合作，从 1945 年到 1969 年，他们在莫洛白洛德路 43 号的版画工坊里一共创作了近 400 幅石版画。毕加索非常乐于直接在石版上探索各种不同的表现手法和制版方法，他在同一块版上对画面不断地描绘和修改，一边修改一边印刷，这种具有开创性的创作方式体现在《公牛》系列和《两个裸女》系列，尤其是《两个裸女》系列，他以不同的表现方式印制了多达 20 个阶段的版本。

巴勃罗·毕加索（Pablo Picasso），《扶手椅中的女人 –1》，1949

石版画在毕加索的版画作品中占有主要的地位，他具有高超的石版画技巧，通过杰出的想象力和创造力探索了石版画的多种表现语言

石印术在 19 世纪被引入到墨西哥，极大地促进了当时印刷业和版画艺术的发展。波萨达（José Guadalupe Posada）和马尼拉（Manuel Manilla）被认为是墨西哥版画艺术的先驱，对 20 世纪的墨西哥版画艺术影响深远。20 世纪最为著名的墨西哥艺术家里维拉（Diego Rivera）、奥罗斯科（José Clemente Orozco）和西凯罗斯（David Alfaro Siqueiros）则将艺术与社会运动相关联，以版画创作记录被压迫者的苦难生活和社会改革的斗争与成果。

1.2.5　美国石版画的复兴

美国的柯里尔＆伊夫斯公司自 1835 年前后开始印制发行了大量的商业性石版画，涉及肖像、风景、风俗等题材，构成了体量庞大的石版画消费市场，并渗透到社会各阶层的日常生活中。在 20 世纪 20 年代，美国出现经济危机，文化上也呈现出倒退和萧条，在这种情况下，政府提出了"联邦艺术计划"以资助艺术家的创作。在纽约出现了与艺术家合作的版画工坊，吸引了斯隆（John Sloan）、贝洛斯（George Wesley Bellows）、肯特（Rockwell Kent）等艺术家进行石版画创作。

巴黎著名的"17 号工作室"在现代版画的发展中占有重要地位，它的创建人是英国人海特（Stanley William Hayter）。在第二次世界大战中，由于巴黎沦陷，海特把版画工坊迁至美国纽约，他把来自欧洲的超现实主义画家和美国的抽象表现主义画家聚集在他的工坊中，鼓励他们进行版画创作，并提供技术支持。1950 年，海特将"17 号工作室"重新迁回巴黎，但他的精神成为美国现代版画的一个重要遗产，海

特也因其卓著的贡献被誉为"现代版画之父"。

自20世纪60年代以来美国相继建立了一批现代版画工坊，包括洛克菲克基金会资助的普拉特版画中心（Pratt Graphies Center）、福特基金会资助建立的泰墨林（Tamarind）版画工坊以及格罗斯曼（Tatyana Grosman）成立的环球限量艺术出版公司（Universal Limited Art Editions，下称 ULAE）

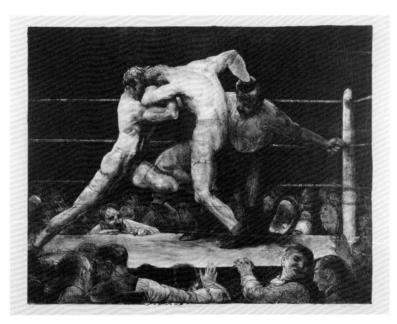

乔治·贝洛斯（George Wesley Bellows），《夏基家的雄鹿》，1917

罗伯特·劳申伯格（Robert Rauschenberg），《事故》，1963

劳申伯格的石版在印刷时发生了断裂，这个印刷事故并没有令艺术家沮丧，他将破损的状态保留在画面中，将偶然形成的画面印制出来，成为作品新的亮点

等。这些现代工坊继承了欧洲的版画工坊传统，并开创了新的充满探索性和创造力的当代合作机制，与抽象表现主义、波普艺术和极简主义艺术家展开了广泛的合作，并制定了一系列涉及版画制作、发行和销售的市场规则 一直沿用至今，极大地推动了美国当代版画艺术的发展。

1957 年，格罗斯曼在纽约市西伊斯利普创立了 ULAE，为战后美国版画创作树立了标准。格罗斯曼将当时最知名的艺术家与技术娴熟的印刷大师聚集在一起，旨在按照欧洲优秀版画工坊的传统发行艺术家的版画和书籍。琼斯（Jasper Johns）和劳申伯格（Robert Rauschenberg）是最先活跃在 ULAE 的艺术家，他们以反对主流艺术的立场和独创性观念进行创作，在他们的带动下，越来越多的艺术家开始来到工坊创作他们的版画。他们对版画的创新和继承是早期工坊能够成功的关键。

贾斯珀·琼斯（Jasper Johns），《衣架 I》，1960

在 1959 年，琼·韦恩（June Wayne）向福特基金会提交了一项旨在复兴美国石版画艺术的提案，在印刷师亚当斯（Clinton Adams）和安特雷西亚（Garo Antreasian）的帮助下，于 1960 年在洛杉矶市建立了泰墨林石版画工坊，工坊以培训优秀的印刷师为目标，鼓励印刷师在全美建立自己的工坊并与艺术家进行合作，共同提高美国石版画印刷的水平，促进美国版画市场的形成。1970 年，泰墨林工坊从洛杉矶市搬到了新墨西哥州的阿尔伯克基市，并更名为泰墨林研究所（Tamarind Insitute），成为新墨西哥州立大学美术学院的一部分，集石版画教学和研究为一体，成为当今美国石版画技术、材料和学术研究的中心。

如今，不同类型的版画工坊遍及美国的艺术学院和社区，从旧金山的克朗角版画工坊（Crown Point Press）到纽约的佩斯版画工坊（Pace Prints）、双掌（Two Palms）版画工坊，洛杉矶的杰米纳依版画工坊（Gemini G.E.L.），芝加哥的兰德福尔工坊（Landfall Press），再到坦帕的平面艺术工作室（Graphics Studio）。六十年来，包括阿尔伯斯（Josef Albers）、罗森奎斯特（James Rosenquist）、霍克尼（David Hockney）、迪本科恩（Richard Diebenkorn）、鲁斯查（Ed Ruscha）、塞明斯（Vija Celmins）等，几乎所有重要的当代艺术家都将版画创作视为一种重要的创作手段，他们与印刷师进行了卓有成效的合作，共同促进了美国版画的发展，并从当代版画工坊的合作模式中受益。

詹姆斯·罗森奎斯特（James Rosenquist），《钱伯斯》，1980

1.3 石版画艺术在中国

清代的书籍中曾记载了"吃墨石"一说："泰西有吃墨石，以水墨书字于纸，贴石上，少顷，墨字即透入石中，复以水墨刷之，则有字处沾墨，无字处不沾，印之与刊版无异也。"文中所描述的正是石印术的印刷原理。据专家考证，石印术大约于 19 世纪 30 年代经由传教士传入中国。英国人麦都斯（W.H.Medhurst）先后在澳门和广州开办了最早的石印所印刷中文书籍，在小范围内用于印刷宗教读物。光绪年间，天主教传教士将石印术引进上海徐家汇的土山湾印刷馆，1878 年，英国商人美查（Ernest Major）在上海开设了"点石斋印书局"，随后，徐裕子、徐润兄弟先后创办了同文书局和拜石山房。一批石印工坊相继成立后，以石印术进行书画复制和图书印制的方式开始流行起来。1884 年，点石斋印书局出版了以连史纸石印的《点石斋画报》，随《申报》附送，画报的主要画师包括吴友如、张志诚、王钊、金蟾香、周慕桥等 17 人，他们非常熟悉传统木版年画的风格，同时又接受了来自西画的影响，为了更好地适应石版印刷特点，将木版插图的构图及白描手法、风俗画技巧与西画的写实风格相融合，创造出一种新的风俗写实风格，虽然受限于新闻纪实的诉求，但从画中不难看出个人的创作趣味和创新，可以视为中国最早的石版画创作。

抗日战争时期，国内为了生产和宣传曾建立了许多小型石印厂，在当时的刊物上发表过数百件石版图画和木刻版画的石印复制品。在新兴木刻运动期间，木刻成为宣传抗日的武器，是当时美术家普遍采用的创作方式。木版作品的发行往往需要借助石印的方法，所以这一时期的石版画多为对木版作品的复制，仅有少数画家尝试进行石版画创作，如著名版画家胡考、芦芒、石明和王德威。

1938 年 4 月 10 日，鲁迅艺术学院成立，美术系课程大多以木刻创作为主，也有少量的石版画创作课程。为了更好地教授石版画技术，在 1941 年 2 月，鲁艺美术系组织编写了最早的《石版画》教材，这一

时期石版画逐渐摆脱复制印刷的单一功能，展现出艺术创作的活力。新中国成立后的 50 年代，各地美术学院相继成立版画系，开始开展系统的当代版画教学。中央美术学院、中国美术学院、鲁迅美术学院和广州美术学院最先建立起石版画工作室，分别由李宏仁、洪世清、朱鸣岗、路坦、张运辉几位先生在各美院开展石版画教学，打破了新中国成立初期版画创作以木刻为主的单一局面。直到 20 世纪 80 年代，四川美术学院、西安美术学院、天津美术学院、湖北美术学院等院校也相继建立了石版工作室和教学体系，中国的石版画创作形成了以美术学院师生为主体的基本面貌。

李宏仁，《抗日民族英雄赵一曼像》，1978

吴长江，《阵雨》，1992

苏新平,《躺着的男人与远去的白马》, 1988

李晓林,《农夫》, 1999

　　进入新世纪以来,国内各艺术院校的教学资源不断改善,石版画创作条件有了巨大的提升。同时,在国内、国际展览以及国际学术交流项目的带动下,中国的版画教学和创作呈现出开放的学术视野,学院石版画创作不断推陈出新。近年来,在学院体系之外的版画创作也呈现出发展潜力,国内各地相继成立了专

李帆，《朝北的楼房》，1995

业版画工坊。例如，由地方政府支持建立的深圳观澜版画原创产业基地，其下属的版画工坊是国内实力最为雄厚的版画工坊，集艺术家驻地创作、版画发行、收藏和研究为一体。另外，北京三里屯 Chao 艺术中心、虚苑版画工坊、上海印物所等一批商业运营的版画工坊也表现出良好的发展势头。专业工坊的建立带来了优越的创作场地和专业技术支持，吸引了职业艺术家、设计师、艺术爱好者等不同背景的人们参与到版画创作中，一定程度上改变了国内版画创作群体单一的局面，为学院以外的版画发展提供了必要的工作条件，促使中国石版画艺术走出学院，进入更加广阔的空间，中国版画的生态层次也因此逐渐变得丰富。

扫描二维码查看石版画概述讲解视频
（上、中、下）

扫描二维码查看青年石版画
艺术家及作品介绍 PPT

第 2 章　石版画相关材料、工具与设备

自 18 世纪末石印术发明至今，制作石版画所需的主要材料几乎没有发生大的改变。天然石印石是最早用于平版印刷的板材，但并不是唯一的，随着技术、工艺的进步，现代石版画的制作材料获得极大的拓展，除了石印石，还包括了锌版、铝版、PS 版以及特殊的聚酯版等新的板材。所以在当代，"石版画"也具有双重的含义，它不仅指代使用传统石印制的版画，有时也包含了采用金属版或其他板材以平版印制方式印制的版画。

2.1　石版画相关板材

石印石：石印石是传统的平版印刷板材，是由矿场开采出天然石材，经过挑选和加工后成为的适用于印刷的石板材料。石版画所用到的特殊的石材在地质学中称为泥晶灰岩、灰泥岩，形成于远古时期的潟湖，是一种质地均匀细腻的石灰岩，碳酸钙的含量达到 96%，表面细致多孔、密度适中，具有吸收水和油的特性，同时质地坚硬，能够承受印刷机印制时施加的压力。由于密度的差异，石头会呈现出不同的色泽，灰蓝色的石头密度最高、质地非常坚硬，灰色和浅黄色石头次之，白色的石头质地最软、密度也相对较低。需要注意天然石材会含有少量的矿脉纹理以及一些矿物结晶体，这些杂质往往不能吸收油脂，在印刷时会产生意想不到的空白。

世界上最为优质的石印石产自德国巴伐利亚州慕尼黑和纽伦堡之间的索伦霍芬（Solnhofen）地区，这里的采石场盛产石灰岩，从 19 世纪至今为全世界提供了大量优质的石印石。除了德国以外，在法国、西班牙和美国的一些地区也出产高质量的石印石，我国的湖南、四川江油和湖北松滋也先后发现了适宜石印的石材。我国清朝末期曾进口大量德国石印石用于出版印刷业，随着印刷技术的发展，石印石逐渐被金属板材所替代，大量的石印石被印刷厂淘汰流失，直到新中国成立后各地美术院校相继成立版画系，才搜集抢救了一批印刷厂库存的淘汰石印石用于开展石版画教学。

用于制作石版画的天然石印石

现代版画也时常使用其他板材。在这里我们进行一下简单介绍。

金属版：19 世纪初，逐渐完善的石印术在欧洲开始流行，但厚重的石头限制了石印术的推广，早在 1918 年，塞尼菲尔德便开始尝试用锌版来替代沉重的石版用于印刷。随着技术的进步，到 1870 年时，印刷业已经大量使用成本更低、更轻薄的金属版。金属版质量轻、方便运输，经过打磨后可以得到与石版相似的砂目，使用方法与石版基本相同，非常适合进行大批量印刷。用于平版印刷的金属版材主要包括锌版（始于 19 世纪 30 年代）和铝版（始于 19 世纪 90 年代），锌版颜色较深，不易分辨画面细节，铝版则与石版颜色相似。目前可以购买到国外生产的砂目铝版，也可以将旧的 PS 版进行打磨处理后作铝版使用。

PS 版：20 世纪 50 年代，出现了一种感光版胶印技术，在电解粗化处理后的铝版上均匀涂布一层感光液，制成干燥后可方便储存的预制板材，这种预涂感光版简称为 PS 版（Presensitized Plate），是当代印刷工业领域使用最多的平版板材，分为阳图型和阴图型，由版基、氧化层、亲油层和感光膜层构成，版基为铝板。PS 版需要用接触感光的方法制版，可以在透明砂目胶片、拷贝纸上手绘图像后感光制版，也可以将电脑处理后的图片输出在菲林片上感光制版。PS 版质量轻、版面材质细腻且均匀、感光分辨率高、印刷性能优良，有条件的话应使用平版胶印打样机进行印刷，在教学中也可使用手动石印机进行小批量印刷。

2.2　打磨与测量工具

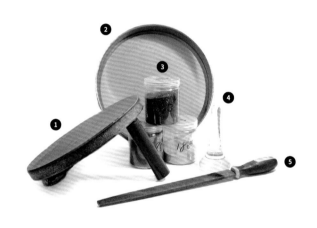

打磨工具

①金属磨盘：附加配重，一般配合粗砂在研磨刚刚开始时使用，能够快速去除版面上的残迹。　②金属筛子：用于精细筛选金刚砂，一般常用到 60 ~ 280 目的网筛。③研磨砂：研磨砂主要用于石版版面的研磨，可用于去除旧的图像并将版面打磨成合适的砂目。常用的研磨砂包括金刚砂（碳化硅）、刚玉（氧化铝砂）、石英砂、天然河砂等。目前可以买到的金刚砂主要有黑色和绿色 2 种，硬度非常高，仅次于金刚石，高于刚玉，形状为三角形或多角形，性脆而锋利。黑色金刚砂硬度低但强度高于绿色金刚砂，不易破裂，适用于研磨石版；绿色金刚砂比较硬脆，磨出的砂目锐度高，但在磨板时容易压碎嵌入石版中。刚玉常见的有白刚玉和棕刚玉，在磨版过程中容易被碾压破碎逐渐变圆，磨出的石版砂目质地柔和。我们常用的研磨砂按照粗细程度分为不同的等级，数字越大颗粒越小、越

精细。一般来说会用 3 ~ 4 个等级的金刚砂对石版进行研磨来获得画面所需的颗粒度。　④玻璃研磨器：配合细砂可以对石版表面进行精细的打磨和抛光。　⑤钢锉：用于打磨修整石版边缘的弧度

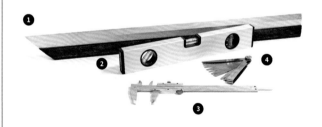

测量工具

①刀形平尺：用于测量石版平整度的重要工具。有一个刀口状的狭窄的平面与版面接触，可测试石版中心与四边的误差。　②水平尺：用于测量石版平整度的重要工具之一。可以测量石版两边是否有坡形误差。　③游标卡尺：用于测量石版的厚度数值，从而评估整块石版厚度是否一致。④塞尺：是测量平整度误差的工具，由一系列薄钢片组成，厚度从 0.01 ~ 1mm 不等。使用时将薄片插到水平尺和版面之间的缝隙中方可测得平面平整度的误差值

2.3 绘版材料

石版画专用蜡笔、蜡块（Lithographic Crayons）与铅笔：石版画专用蜡笔的使用方法与铅笔基本相同。它是最为传统的固体绘版工具，笔芯主要成分为牛油、肥皂、蜂蜡、棕榈蜡、硬脂酸、虫胶漆、浮香脂、黑色素等。根据油性大小和软硬程度分成不同型号，硬度高的易画出细微色调，硬度低的则相反。有的石版画蜡笔还具有水溶性。

进口石版画蜡笔品牌有美国的科恩斯（Korns）和斯通斯（Stones），以及法国的夏博纳（Charbonnel），这3家公司生产了大多数的石版印刷专用的蜡笔和铅笔，根据硬度和油性大小不同分为不同的型号。需要注意的是，美国和法国表示硬度的系统正好相反。例如，科恩斯的5号蜡笔最硬，油性最小；而夏勃纳最硬的则是1号蜡笔。

蜡块与蜡笔的性质相似，可直接用于版面绘制形成粗犷的笔触，也可擦拭在一块软布上，再用软布擦到版面上，是另外一种重要的干性绘画材料。进口蜡块有棒状、块状、片状等不同形状，根据硬度和油性大小也分为不同的型号。

国内不生产专用的石版画蜡笔，一般用在玻璃、陶瓷上书写的特种铅笔替代，主要有五星牌和马可牌的特种铅笔可供选择。国产特种铅笔不分软硬型号，不可溶于水。

①国产马可特种铅笔：可在玻璃、陶瓷上书写。　②科恩斯蜡笔（Korns Lithographic Crayon）：条状长方形蜡笔，按油性大小分为不同型号。　③夏博纳蜡笔（Charbonnel Lithographic Crayon）：条状长方形蜡笔，按油性大小分为不同型号。　④、⑥斯通斯蜡笔（Stones Crayons）：一种较粗的蜡笔，分为不同型号，从1号（最软）至5号（最硬）。　⑤斯通斯蜡块（Stones Lithographic Rubbing Crayon）：圆片状或方块状蜡块，分为软、中、硬不同型号。　⑦科恩斯石版铅笔（Korns Lithographic Crayons in Pencil）：分为不同型号，从#1（最软）至#5（最硬）

石版药墨：英文为Tusche，过去俗称汽水墨或者解墨，是一种含有油脂的黑色墨条/墨水，使用时需要加蒸馏水溶解，干后可形成美丽的网纹肌理，是石版画最为独特的一种材料。药墨也可以溶解于各种溶剂中，如松节油、油墨清洗剂，产生的溶液油性非常大，可以得到浓重、柔和的画面。

一般有液体药墨、固体药墨棒和膏状药墨三种。

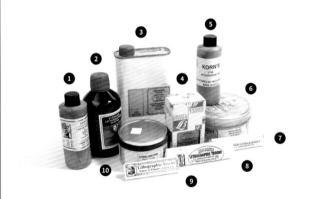

石版药墨

①科恩斯液体药墨（Korns Liquid Tusche）：一种非常好用的液体药墨，使用时须按照需求用蒸馏水稀释成合适的浓度。　②、⑨罗勒&克林纳液体/固体药墨（Rohrer & Klingner Lithographie Tusche）：一种产自德国莱比锡的药墨，油性较大，有药墨条和液体药墨两种，墨条加蒸馏水稀释后能够制作出清晰的水纹肌理。　③、④、⑤石版墨水（Liquid Lithgraphic Ink）：是一种油性非常大的绘版墨水，可直接使用或加水稀释后搭配钢笔或毛笔绘制，尽管墨水看起来颜色较浅，也形成了某种肌理，但在换墨后往往会呈现出非常浓重的黑色。夏博纳、科恩斯和罗勒&

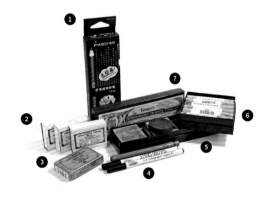

石版画专用蜡笔、蜡块与铅笔

克林纳三家公司都生产石版墨水。 ⑥夏博纳高级药墨（Charbonnel High Grade）：一种铁罐装的膏状药墨，是油性最大的药墨之一，适合颜色较重的画面描绘。 ⑦夏博纳固体药墨（Charbonnel Coverflex）：一种长方形药墨块，需要加蒸馏水调制，油脂含量高，制作出的肌理较为密集。 ⑧科恩斯固体药墨（Korns Lithographic Tusche Stick）：一种长方形药墨块，需要加蒸馏水调制，比斯通斯的药墨油性稍大，水纹肌理丰富。 ⑩斯通斯膏状药墨（Stones Paste Tusche）：一种铁罐装的膏状药墨，油脂含量少，适用于制作稀松的水墨网纹肌理

其他绘版材料

①氧化铁粉：是一种红色粉末，不含油性且可溶于水，不会对版面造成影响。在传统石版画制作中用于拓稿。使用时以脱脂棉蘸取，少量、均匀擦在薄纸上，可制作成拷贝纸。 ②复印机色粉：是一种极细的塑料颗粒，虽然没有任何油脂成分，但可以很好地吸附油墨，可以作为绘版的新材料。使用时一般以酒精调和，在没有固定前可随时擦掉进行修改。色粉可在废弃的打印机墨盒中收集

2.4 制版材料与工具

①棉布：在制版换墨时需要使用柔软、干燥的棉布蘸取松节油清洗版面上的图像，须准备带盖的金属桶储存可以重复使用的棉布。 ②沥青：石版画中使用的沥青是以松节油溶解固体沥青得到的一种油性很强的黑色膏状液体。沥青有防水和抗腐蚀性，主要用于在版面换墨前强化图像，补充亲油层的油脂含量，增强画面的亲油性。同时，沥青不含有脂肪酸，但具有强烈的吸油性，沥青液可作为一种绘画材料直接用于作画，得到粗犷的笔触；或是代替药墨进行大面积平涂，获得纯黑的底层用于施展刮刻技法。另外，沥青还可用于压印法，转印实物的肌理。 ③压缩海绵：海绵在石版画制作中主要用来清洁版面，并在打墨过程中频繁擦拭以保持石版湿润。印刷专用的海绵（Viskobita 牌）以木质纤维素为主要原料制成，孔隙较大，吸水性强，拉伸力大且不易划伤版面。印刷海绵通常压缩包装，泡水后膨胀复原。为防止海绵的边缘棱角划伤版面，在使用前需要将其边缘用剪刀修剪成圆边。 ④松节油：松节油是制作石版画最为常用的溶剂，呈无色或黄色，有特殊香气，挥发较快，可溶于酒精等有机溶剂。可用来配制沥青液或者作为药墨的溶剂使用，在制版过程中主要用于清洁版面上的油性绘画材料或印刷油墨，用松节油清洗版面后，其所含微量树脂成分会附着在图像上，使图像重新接受油墨而不会损失。目前市场上的松节油品牌较多，大多是松节油稀释剂或无味松节油，并不适用于石版画制作，应尽量选择溶解力较强的绘画用蒸馏松节油。 ⑤毛笔：主要用于水墨技法绘版和腐蚀制版。用于腐蚀的毛笔或毛刷应选择抗腐蚀的尼龙毛。 ⑥纱布：纱布主要用于制版过程中的封胶环节，每次使用后须清洗干净、晾干循环使用。 ⑦松香粉：由固体松香块研磨而成的粉末，在石版画制版过程中擦拭在画面图像上，用于防止画面中的油墨被腐蚀液腐蚀。 ⑧滑石粉：由天然滑石矿石研磨而成，是一种硅酸盐矿物，白色、有滑腻感、不溶于水。主要用于保护和清洁版面，同时还可以减少腐蚀液的表面张力。 ⑨浮石棒：用浮石粉制作的小棒，用于局部修改版面，过去大量用于锌皮版，国内已停产，很难买到，可从国外购买或自行制作。 ⑩剃须刀片：刮刻工具的一种，用于局部修改版面和刮刻技法。比较常用的刮刻工具包括铜版刻针、双面剃须刀片和手术刀片

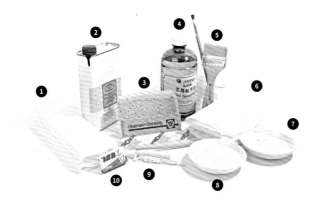

基础制版材料与工具

松节油替代溶剂

①汽油：易燃易挥发，有芳香味。汽油的用途和使用方法与松节油相同，但其气味对人体有害，且属于易燃化学品，目前已不常用。汽油可调合药墨用于绘版，挥发快、使肌理更易于控制。　②煤油：挥发较慢，有特殊气味，使用较汽油更安全。煤油的用途和使用方法与松节油相同，但煤油分解油性物质的能力更强，主要用于墨台、墨铲、墨辊等工具的清洁

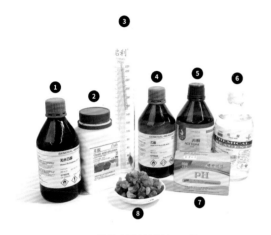

其他制版材料与工具

①乙醇 (C_2H_5OH)：俗称酒精，无色透明有机溶剂，有特殊香味，易燃易挥发。在石版画制作中一般用于调制虫胶漆，或在印刷过程中添加于水中作为润版液使用。　②草酸（$H_2C_2O_4$）：别名乙二酸，是无色无味的透明结晶或白色粉末，有毒。可以用木屑碱熔法制取。草酸水溶液擦在石板上，会形成光滑的抗油表面，被用作清除石板边缘污迹和图像。　③玻璃量筒、波美比重计：用于测量溶解后的阿拉伯树胶溶液的浓度。　④乙酸（CH_3COOH）：俗称冰醋酸，无色透明液体，有刺鼻的醋酸味，接触皮肤有刺痛感。加水稀释后用于制版前的腐蚀，以恢复和增强版面对油脂材料的敏感度。　⑤丙酮（CH_3COCH_3）：一种无色透明的有机溶剂，有微香气味，易燃、易挥发，可溶于水、甲醇、乙醇、油类等有机溶剂。丙酮是一种强力溶剂，可溶解塑料、丙烯颜料，常用于复印件转印技法中，操作时要使用防护用品，避免皮肤接触和吸入。　⑥硝酸（HNO_3）：硝酸是石版画制作中最为重要的化学物质之一。浓硝酸有强氧化性、腐蚀性，不稳定、易挥发，暴露在空气中产生白雾。石版画制版所用的腐蚀液由硝酸和纯净阿拉伯树胶混合而成，可与石头表面发生化学反应使版面脱敏并形成亲水层。　⑦pH试纸：pH试纸是一种化学试纸，用来测定溶液酸碱度。石版画制作常用的是pH0.5~5.0精密试纸。溶液接触到试纸时，试纸的颜色会发生变化，将之与pH值颜色表进行比对，可得出相应的pH值。　⑧阿拉伯树胶颗粒：阿拉伯树胶是金合欢树的渗出物，呈琥珀色颗粒状，主要成分为高分子多糖类以及钙、镁和钾盐。阿拉伯树胶可溶于水，呈弱酸性，pH值在4.5~5之间。用于制版的胶液需要一定的稠度，波美浓度约为14度。树胶溶解后单独使用或与硝酸混合成不同强度的腐蚀液用于制版环节，胶

层干燥后会和版面结成一层牢固的亲水膜。国内市场上的阿拉伯树胶一般为天然的固体颗粒，含有树皮等杂质，使用前需加水溶解成具有黏性的液态，用纱布过滤掉杂质后得到纯净的胶液（净胶）备用，储存时要注意密封，防止变质

2.5　印刷材料、工具与设备

2.5.1　油墨

印刷油墨的主要成分有颜料、连接料、填充料及其他辅料。用于石印的油墨应质地均匀、细度高，以便在版面上有较强的着色能力，不浮色、不易糊版、黏度适中，避免黏度过小造成油墨浮色、积堆、糊版和黏度过大造成对纸张的破坏。彩色油墨要有一定的透明度，以便在彩色套印中兼具透色和遮盖的选项。

专门用于手工印刷的石版油墨包括制版墨、印刷黑墨、彩色油墨以及透明油墨。天津东洋油墨有限公司生产的 TCL 型珂罗版油墨，是目前国内普遍使用的国产手工石版油墨，印刷转移性能较好，适合手工印刷，但由于停产不易采购。进口油墨主要有法国夏博纳，美国平面化学公司（Graphic Chemical & Ink Co.）、汉科油墨公司（Hanco Ink）、汉德希油墨公司（Handschy Ink），以及日本燕子牌（Swallow）等几个品牌。进口油墨质量好、体系完善，但多数品牌没有国内材料商代理，须从国外购买，运输成本较高。

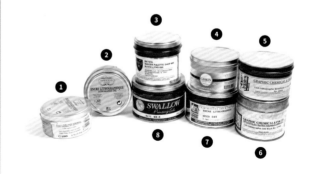

①夏博纳制版墨　②夏博纳印刷黑墨　③汉科 Shop Mix 黑墨　④甘布林印刷黑墨　⑤平面化学公司塞纳菲尔德黑

墨　⑥平面化学公司印刷黑墨　⑦JOOP STOOP 印刷黑墨
⑧燕子牌制版墨

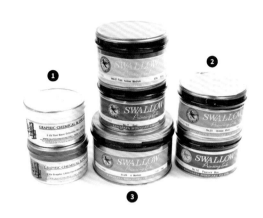

①平面化学公司彩色油墨　②燕子牌彩色油墨　③透明
油墨

制版墨：俗称落石墨，在制版过程中用于将版面上的绘画材料置换成油墨，具有墨体坚、稠度大、黏度大、油脂成分含量少、干燥慢、抗腐蚀的特点。这些特性能保证制版加墨时干净利落，高黏度使版面上多余的油墨能被沾回墨滚，确保不糊版；低油脂性可以使版面长时间存放时墨迹不会扩散；干燥缓慢便于在印刷时清洗。常用的制版墨有夏勃纳的 Noir a Monter 和燕子牌制版墨，夏勃纳制版墨浓重、柔软，适用于需要浓重油墨的画面；燕子牌制版墨硬度适中，不但可以用于制版，还可以直接作为印刷墨使用。制版墨也常被用作调节剂掺入印刷墨中调节油墨的性能，比如平面化学公司的 Shop Mix Black 就是按照 Roll-up 和 Senefelder's crayon black 各 50% 的比例混合制成。

进口印刷黑墨：主要包括夏勃纳生产的 3 种不同硬度的黑墨，Crayon Black, Light，油墨质地较硬；Drawing Black, Medium，油墨质地适中；Velvet Black, Deep，油墨质地较软与平面化学公司生产的不同用途的黑墨，Senefelder's Crayon Black 1803，油墨质地非常硬；Shop Mix Black 2244，油墨质地适中，应用场景广泛；Lithographic Ink Black 1796，油墨质地较软。

进口石版彩色油墨：主要包括汉德希油墨公司平面化学公司、燕子牌和 JOOP STOOP 牌的彩色油墨，每个品牌都有十余种颜色可供选择。

透明油墨／增量剂：是一种无色透明的油墨，可以在不改变彩色油墨颜色的情况下增加墨量和颜色透明度。

油墨添加剂：石版彩色油墨在使用时通常需要加入一些添加剂来调节性能，以适应不同的印刷场景。常用的添加剂包括碳酸镁、石版画清漆、号外油、6 号油以及撤粘剂等。

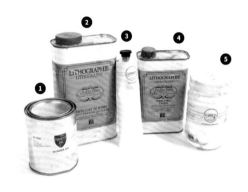

①神奇凝胶　②石版画清漆 200 泊　③甘布林撤粘剂
④石版画清漆 30 泊　⑤甘布林碳酸镁

碳酸镁：常用的油墨添加剂，是一种惰性、松软的白色粉末，可以增加油墨的稠度，使油墨变硬。碳酸镁具有吸水性，添加过多会造成油墨乳化凝絮，使油墨解体，影响印刷质量。

石版画清漆（旧称凡立水）：一种专用的油墨黏合剂，适量添加可改变油墨的透明度和黏性。目前能够买到的进口石版画清漆有夏勃纳 Light Varnish 30 poises 和 Heavy Varnish 200 poises 两种。

胶版印刷用的号外油可以用来增加油墨的稠度，减少油墨的流动性。6 号油则是用来加大油墨的流动性，减少拉丝现象，在版面感墨能力不足、上墨较慢的情况下可适量添加。撤粘剂是一种油墨改性剂，可在不改变油脂含量的情况下降低油墨的黏度，以减少辊痕、防止粘纸现象的发生。

丙烯媒介剂：一种常用的绘画媒介剂，干燥后既不溶于水也不溶于油性溶剂，利用这种特性可以实现一些特殊绘版技法。清除时需要用到丙酮进行溶解。

<p style="text-align:center">用于印刷石版画的专业版画纸</p>

石版画用纸需符合平版印刷的技术特点，既要有一定的厚度，还要表面平整，并且有较强的吸墨性，能够尽可能多的吸附板上的油墨。手工印制石版画一般选择专业纯棉无酸版画纸，应选取其中光滑、吸水性强的种类。这种纸张大多带有天然毛边以及表示纸张类型的水印，通过读取水印可以区分纸张的正反面。常用的进口石版画用纸有如下几种。

法国阿诗（Arches）：模具制造的高质量版画纸，100% 纯棉无酸。Rives BFK 是专业石版画用纸，带有两边自然毛边和水印标志，有多种颜色和尺寸，厚度有 $210g/m^2$、$250g/m^2$、$280g/m^2$ 和 $300g/m^2$ 四种；Arches 88 带有两边自然毛边和水印标志，表面细腻光滑，厚度为 $300g/m^2$。

意大利飞碧纳（Fabriano）：圆网仿手工工艺生产。Rosapina 为 60% 棉，有两边自然毛边和水印商标，有白色和象牙色两种，厚度分为 $220g/m^2$ 和 $285g/m^2$；Tiepolo 为 100% 纯棉，有两边自然毛边和水印商标，厚度为 $290g/m^2$，有白色和米黄色两种。

德国哈内姆勒（Hahnemuhle）：圆网工艺生产，100% 纯棉无酸，带有毛边和水印标志，有三种不同的尺寸和 $250g/m^2$、$300g/m^2$ 两种厚度。

日本的和纸、国产传统的手工纸等也可用于石版画印制，如桑皮和纸、竹和纸、宣纸、雁皮纸等。宣纸和雁皮纸是我国传统的手工纸，其特点是轻薄、柔韧，种类多样，有不同颜色和厚度，可根据不同的画面和技法需求进行选择。

另外，一些便宜的机制纸也可用于印刷，如白报纸，它的质地比较薄，一般只用于试版。

2.5.3　墨辊

牛皮墨辊（Leather Roller）：牛皮墨辊是最为常用的打墨工具，在制版和印刷过程中用于将墨台上的油墨转移到石板上。皮辊的轴心使用硬枫木制成，表面由优质的牛皮毛面缝制而成，有着细密如同天鹅绒般的绒毛，能够有效吸附油墨和水分，使得版面在印刷时能缓慢着墨。新牛皮墨辊制作完成后需要经过适

当的调制才能使用，调制目的是使皮革光滑、柔韧并去除多余的皮革绒毛。皮辊长时间不用时需打满厚厚的一层制版墨，涂满凡士林，用保鲜膜包好储存在支架上，下次使用前要先彻底刮净皮辊上的凡士林和油墨后再正常使用。

橡胶合成辊（Rubber Composition Roller）：以一种抗油的合成橡胶或聚氨酯制成，表面光滑、没有绒毛、稳定性高、较为耐用，主要用于彩色印刷。胶辊分为不同的型号，在使用中须依据版面的尺寸选用不同的辊子，确定滚筒的圆周和长度，保证其滚动一周正好可以覆盖整个画面，防止因墨辊太小而在版面上产生难以清除的重叠痕迹。

小墨辊：以橡胶或聚氨酯材料制成，质地较软，圆周较长，长度从 5cm 到 20cm 不等，装有手柄，可单手操作。用于在印刷时对版面局部打墨。

带墨辊：一种制版专用墨辊，用牛皮光面缝制而成，在制版时用于黏带版面上的油墨。也可用磨光的旧牛皮墨辊将表面打磨光滑后刷虫胶漆改制。

2.5.4　石版印刷机

石版印刷机有多种不同的类型和样式，概括起来主要分为纸张和石版产生接触的直接印刷方式；以及纸张和石版不产生接触的间接印刷方式。采用直接印刷方式的机器大多为刮压式石印机，印出的图像是水平反转的镜像；转印式石印机和胶版印刷机则采用间接转印印刷的方式，印出的图形与版面一致。

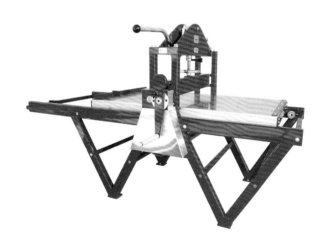

美国 Takach 石印机

刮压式石印机：从石印术发明至今，刮压式石印机一直沿用着塞内菲尔德发明的早期石印机的加压刮印原理。它从结构和操作方式上主要分为两种：第一种是侧加压式石印机，通过转动机器横梁上部的调节手柄调节螺杆下压刮板加压，当压力适当时压下机器一侧的杠杆抬起印床，转动摇把使传动轴转动并带动印床水平运行，达到刮印的目的。第二种是上加压式石印机，通过横梁上方的杠杆加压，印床下没有传动轴。在印刷中，上加压式石印机的印床的运行比侧加压式石印机要平稳。近年来，多个院校的石版工作室引进的美国 Takach 石印机采用的就是上加压的方式。

转印式石印机、胶版印刷机：1904 年，美国新泽西州的 I.W. 罗培尔（Ira W. Rubel）将金属版上的墨迹印到包在滚筒表面的橡皮布上，再由橡皮布转印到纸上，这种间接印刷方式开创了现代胶印的历史。转印式石印机无论在耐印率、印速还是印刷质量上都比刮压式石印机优异。转印式石印机外观与 PS 版胶

印机相似，有一个可调节高度和水平的印床和包裹了橡皮布的滚筒，分为小型手动机型和大型的电动机型，这种机器操作便利，能够进行精准的对版，在欧美各大高校和版画工坊中被普遍使用。

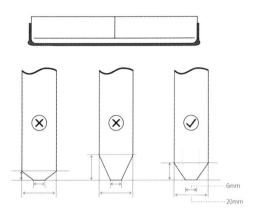

刮板结构示意图

刮板、PVC 塑料条

刮板：刮板是石印机的重要部件，使用石印机时将其用螺栓固定在刮板槽中，可使压力经过刮板再传递到纸面从而印出图像。传统的刮板由硬木制作，一端有平滑整齐的刀口，厚度一般为 5～7mm，刮板刀口上附有 1.5mm 厚度的牛皮条。目前常用的刮板由聚乙烯塑料加工制成，前端使用了 PVC 塑料条代替传统的牛皮条，便于损坏后更换。需要特别注意的是，必须使用和石头尺寸相匹配的刮板，以免压力过于集中，压碎石头。

PVC 透明垫：主要用于制作刮板顶端的塑料条，一般选用厚度为 4～5mm 的 PVC 透明垫，裁切成宽度为 35mm 的窄条备用。

垫板：在印刷时垫在刮板与印刷纸张之间的一块薄板，要求平滑且厚度一致，能够承受压力而不变形。涤纶片和玻璃纤维树脂板都可以作为垫板使用。垫板的尺寸最好略大于石板和刮板，所以工作室需配备多个与石版尺寸相匹配的垫板备用。

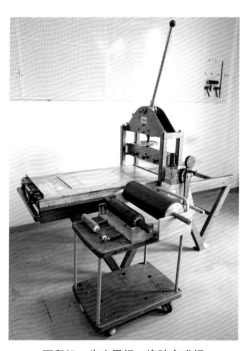

石印机、牛皮墨辊、橡胶合成辊

墨台和墨铲

扇子、水盆等其他工具

墨台：墨台主要用于调制和摊开油墨，一般选用白色大理石制作，有一定的厚度，表面光滑。国外的一些石版画工坊也会将薄的石印石用作墨台。

墨铲、墨刀：墨铲由优质的钢片制作，刀把处较厚，往刀口方向逐渐变薄，有很好的弹性。墨铲分为不同的型号，较窄的墨铲用于从墨罐中刮取油墨；宽的墨铲则可以很方便地调制油墨。墨刀的刀身较长，弹性较好，主要用于清洁牛皮墨辊。

墨辊支架：墨辊在不使用时必须放置在特制的支架上，以防止其表面变形。工作室需要准备若干支架放置在墨台旁边或固定在墙面上。

通风设备：石版画制作的过程中会大量用到松节油等强挥发性的溶剂，工作室应配备相应的通风设备，及时将有害气体排出。

液压升降搬运车：制作石版画需要频繁搬运石印石，在搬运大块的石头时需要使用可液压升降的搬运车来辅助搬运。

扇子、电吹风机：在制版和印刷过程中，经常需要将版面风干，需要用到传统的手摇扇。电吹风机主要用于加热版面，使绘画材料中的油脂渗入石板中。

水盆：在制版和印刷时需要准备小水盆若干，用于盛放润版液和清水。

防护用品：常用的防护用品包括防毒面罩、乳胶手套、围裙等。

第3章　石版画基础

3.1　石版画印刷原理

　　石版画的印刷基于油和水之间相互排斥的特性。从化学的角度分析，自然界中组成物质的分子有极性与非极性的区别。极性分子间、非极性分子间、相互吸引，极性和非极性分子间则相互排斥。且分子的极性差值越大越难相互混合。平版印刷中涉及水和油这样一对相互作用的物质，水分子是一种极性分子，而油分子则具有非极性的特性，两者之间的极性相差很大，因此，当水分子遇到油分子便会表现出互不相容，相互排斥的特性。

　　制作石版画的第一步是在石版上以含油脂的材料绘制图像，通过腐蚀制版分别建立起稳定的亲油层（图像区域）和亲水层（非图像区域）。第二步是使用墨辊在版面湿润的状态下反复打墨，亲油的图像区域便会不断吸附油墨，而版面上被水占据的非图像区域则会排斥油墨从而保持清洁，图像和空白区域在打墨过程中始终维持相对的稳定状态，直至墨量饱和。第三步是借助印刷机的强大压力将版面图像上吸附的油墨转移到纸面上，完成印刷过程。这便是石版画印刷的基本原理，其中比较重要的四个过程如下图所示。

①油性物质的物理吸附作用

使用含油脂的绘画材料在石板上绘制图像时，油性的物质会黏附在石头表面形成图像区域，而非图像区域不仅包括较大的未绘制区域和边缘，还包括油脂颗粒之间的微小空间；在腐蚀之前，这些绘画材料中所含的油脂、肥皂和蜡都停留在多孔石灰岩表面的山峰（凸起的高点）和山谷（凹槽）中，一部分油脂会缓慢渗透到石头中，但是它们只会形成不稳定、短暂的图像区域，对于印刷不产生影响

②腐蚀制版的化学过程

石版画制版所用的腐蚀液由纯净的阿拉伯树胶混合硝酸制成。将腐蚀液刷在绘制完成的图像上，含水的阿拉伯树胶会促使蜡笔中的油脂成分分解，在树胶溶液中加入酸则有助于完全释放出绘画材料中的油脂成分，溶液中的酸与绘版材料中的油脂和碳酸钙（石灰石）结合在一起形成了新的非水溶性物质——脂肪酸钙，这个反应过程通常被称为皂化作用。在腐蚀的过程中，硝酸与石板接触会轻微起泡，这种气泡会出现在图像颗粒之间以及版面空白区域。在起泡的过程中发生皂化作用，生成了非水溶性的脂肪酸钙，同时，也在这些非图像区域形成了一层树脂吸附膜。经过腐蚀制版，脂肪酸钙在图像区域下方紧挨着每一个油脂颗粒的底部形成一个亲油层，当去除绘版材料后，脂肪酸钙形成的亲油区会重新吸附油墨，从而再次显现出绘制的图像

③版面空白部分建立树脂吸附膜

经过打磨的石板最初对于油脂和水都非常敏感，所以在制版时要对所有非图像区域进行油脂脱敏处理，加强其亲水性。腐蚀液中含有阿拉伯树胶，能够使裸露的石头表面失去对油脂的活性。在腐蚀过程中，树胶中沉淀出的颗粒与石版表面接触会形成一个紧密黏附的亲水层，我们称之为树脂吸附膜。树脂中的氢原子和氧原子是向外的，具有很好的亲水性，可以使非图像区域的水分比未经处理时保持更长的时间，阻止油脂进一步沉淀。这层牢固的树脂吸附膜无法水洗清除，一般需要通过打磨版面或腐蚀处理彻底清除。当然，随着石版画的制作，经过反复的海绵摩擦、打墨和机器压力作用，其最终也会逐渐被破坏

④油墨的转移

在打墨的过程中，版面上图像部分的油墨与空白部分的水分会维持在一种平衡状态。当图像部分积累的墨量达到饱和，通过印刷机印刷时，纸张表面在印刷机的压力作用下开始黏附版面上的油墨。油墨颗粒在压力作用下发生分裂，其中的连接料渗入纸纤维中，而黏度较小的颜料分子则浮于纸面。当印刷完成，纸面便吸附了足量的油墨。此时分离纸张和石版，图像就完成了从石版向纸面的转移过程

石版画制作简略流程表

步骤		目的
1. 构思草图、前期准备		确定画面尺幅，备足相应的绘画和印刷材料
2. 磨版		修整石版，调整平整度，清除版面上旧的图像，通过打磨形成新的砂目，以增强石版表面的吸附力
3. 前腐蚀		清除版面杂质，增强版面敏感性
4. 在石版上绘制		使用油性绘画材料初步建立亲油区域
5. 第一次腐蚀制版	（1）擦拭松香粉、滑石粉	保护绘画痕迹，增强版面抗腐蚀能力
	（2）使用酸胶溶液腐蚀制版	分别建立稳固的亲水和亲油区域
	（3）封胶	通过纱布擦拭版面，建立一层水性的净胶保护膜，隔离溶剂
6. 洗版 & 换墨	（1）用松节油清洗版面	清除版面上的油性绘画材料
	（2）打墨	将油性的绘画痕迹转换成油墨，建立耐腐蚀的墨层，巩固亲油区域
7. 修版		调整、修改画面
8. 第二次腐蚀制版	（1）擦拭松香粉、滑石粉	增强油墨层的抗腐蚀能力
	（2）使用酸胶溶液腐蚀制版	进一步加强画面空白部分的亲水能力，调整巩固图像
	（3）封胶	通过纱布擦拭版面，建立一层水性的净胶保护膜，隔离溶剂
9. 印刷	（1）用松节油清洗版面	去除画面上旧的油墨层
	（2）打墨	使图像区域重新吸附新鲜油墨，为印刷做好准备
	（3）打样	通过打样调试印刷机压力和打墨方式，直至印出满意的样张
	（4）正式印刷	以样张为基准，连续印刷正式版本的石版画作品

3.2 制作步骤

3.2.1 挑选石板

石印术发明之后，位于巴伐利亚地区索伦霍芬的采石场开始大量开采天然石材用于印刷。这些石印石在过去的约两百年间被运往世界各地，至今还在使用中的优质石印石大多来自这个德国的小镇。这些石印石虽然出自同一地区，但在质地、密度和尺寸上有着很大的差异，还有许多石头含有化石、矿脉纹理以及一些矿物结晶体，这使得每一块石头都非常的独特，印刷性能各不相同。因此，了解不同石头的性能对于印刷者来说非常重要。

石印石颜色对比

石头的颜色代表了它的密度和硬度，不同质地的石印石在创作中可适应不同的技法。灰蓝色的石头密度高、耐强烈腐蚀，能够稳定地进行大量印刷，但其颜色较暗，不适合绘制色调变化丰富的画面；灰色的石头颜色浅，密度和硬度也较高，能够经受住强烈的腐蚀剂，适用于多种类型的石版画技法，深受大家的喜爱；浅黄色的石头最为常见，密度不如灰色的石头，不能经受太强的腐蚀，如果制版时腐蚀不足，在印刷中很容易糊版。但浅黄色石头颜色浅、密度低，可以渗入更多的油脂，适合使用蜡笔进行精细的描绘。

一块优质的石印石应该整体平整，表面无裂纹、杂质，并且有一定的厚度。一般来说厚度低于5cm的石印石在印刷中很容易断裂，尤其是又大又薄的石印石，应避免使用刮压式石印机进行印刷。石头表面的花纹和斑点往往会影响印刷效果，穿过石头表面的裂纹也有可能印出一条白线或黑线，应避免选择这种石印石来印刷大面积的色块或者精细的画面。

制作石版画所选择的石印石应该大小合适。石印石的大小通常由计划完成的画面来决定，理想的情况是石头比画面和用于印制的纸张略大，这样可以将套准的标记标在石版上，以方便在印刷的过程中进行精确的对版。

3.2.2 打磨石板

使用金刚砂彻底打磨清洁石板，使其恢复原有活性，是准备制作石版画的第一步。石印石的主要化学成分是碳酸钙，同时具有亲水和亲油的特性，对石板进行打磨不仅可以去除表面残留的痕迹，还可以使其表面形成新的砂目，从而加大其表面积和活化度，表面越清洁、砂目的棱角越多，吸附性能就越强。

选择好一块新的石板后，首先要进行初步的测量，如果板面两边厚度不一或者中心和四边有较大的误

差，在打磨时就要注意修正，不平整的石板会在后面的印刷中造成无法解决的困难。逐级使用不同粗细程度的金刚砂打磨处理板面可以消除残留的图像并使其表面变得平整、干净，经过再次测量确认平整后，方可用锉刀将石板四边打磨圆润。

通常情况下，需要用到3~4个等级的金刚砂，按照由粗到细的顺序对石板进行打磨：60目的粗砂用于初步打磨，可以快速去除板面上旧的画面，并将板面打磨平整；80目和120目的中粗砂用于进一步打磨，去除画面的残影，打磨出需要的砂目颗粒；180目和220目的细砂用于对石板进行进一步精细打磨和抛光。在部分特殊的技法中会要求板面非常光滑，需要用到280目和320目的细砂进一步精细研磨。特别需要注意的是，不同目数的金刚砂一定要分开储存，不能混放在一起。每次打磨完毕需更换金刚砂时，务必将板面及四周冲洗干净，防止混入粗沙粒在板面上形成难以去除的划痕。

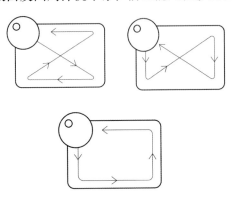

打磨小石板的方式示意　　　　　　　　　　打磨大石板的方式示意

打磨石板步骤示意

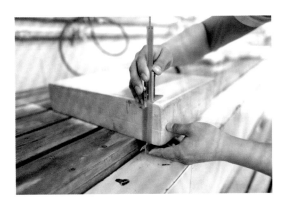

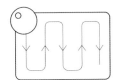

②用刀形尺和塞尺测量石板横向和纵向的平整度，以便在打磨过程中修正

①将石板放置在打磨台上，使用游标卡尺测量石板不同点位的厚度

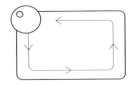

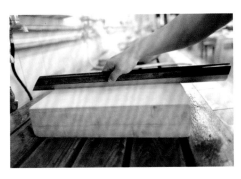

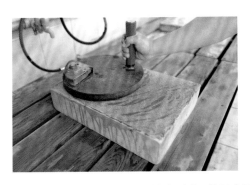

③用清水洗净板面，铺上一层60目的金刚砂，使用金属磨盘初步打磨3~4遍，初步矫正板面平整度，去除板面图像残影

④用清水冲洗板面，要确保没有残留的金刚砂，铺上一层80目金刚砂，使用玻璃或小块的石板进一步打磨3~4遍

⑤用清水冲洗板面，确保没有残留的金刚砂，铺上一层120目的金刚砂，使用玻璃磨石器继续精细打磨3~4遍

⑥扇干石板，再次横向、纵向、对角线测量，检查石板的平整度

⑦使用锉刀修整打磨石板的四边，消除棱角

⑧石板打磨好后需要用干净的纸遮盖待用，防止板面吸附灰尘

扫描二维码查看前期处理
步骤视频

3.2.3 前腐蚀

前腐蚀的作用是通过轻度腐蚀板面来恢复和增强其敏感性，使其能够更好地吸收绘画材料中的油脂成分。腐蚀液可使用稀释的冰醋酸或者柠檬酸配制，如使用冰醋酸可提前配制好储备液存放在密封的罐子中。前腐蚀的时间不宜过长，太久会腐蚀石板表面颗粒，改变砂目原有的状态。

前腐蚀步骤示意

①将冰醋酸溶液按照 1:10 的比例兑水稀释，配制前腐蚀液

③用清水冲洗，去除板面上的腐蚀液和杂质

②使石板呈水平状态放置，将前腐蚀液倒在板面上，依靠水的张力使溶液保持在版面上约 2 分钟，可以看到石板表面出现一层均匀细小的气泡

④扇干石板，开始绘制

3.2.4 绘制版面

绘版是使用油性绘画材料在版面上绘制图像的过程，石版蜡笔、蜡块、药墨以及沥青等都可以作为石版画绘版材料，其中不同形态的油脂成分决定了绘制的效果。本章节以最为基础的铅笔技法为例讲解版面的绘制。铅笔技法制作石版画的绘制方式和平时使用铅笔在纸上绘画相同，直接使用石版画蜡笔即可在石头上画出类似铅笔的线条或柔和多变的调子，配合不同的砂目打磨石版可以实现丰富多样的表现（在使用特种铅笔或蜡块等干性材料绘版时，净胶可以作为遮挡液使用）。进口石版蜡笔有不同的型号，不同品牌的蜡笔性能也会有所不同，需要在创作中积累使用经验。例如，斯通斯的蜡笔不溶于水，耐酸度较高；科恩斯的蜡笔可溶于水，稍有黏性。

蜡笔在版面上的色调通常是慢慢形成的，缓慢、重复的描绘会使油脂不断堆积，有助于形成丰富的色调变化。中等硬度的蜡笔比较容易掌握，绘版时通过控制力度和描绘次数，可以控制画面效果。如果需要使用不同型号的蜡笔，则应按照先硬后软的顺序，如果顺序颠倒，较硬的蜡笔中的油脂便很难起到作用，尽管版面看起来颜色很重，但是制版换墨后会变浅。

　　通常来说，要尽可能在短时间内完成绘版，如果前后时间间隔较长，先完成部分与后画部分的油脂附着程度便会不一致，制版换墨后会出现色调不均匀的现象。在绘制过程中要尽量避免以手接触版面，手上的油脂同样会在版面上留下痕迹。

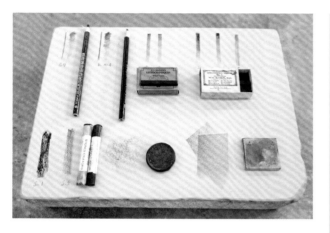

不同特种铅笔和蜡块的笔触痕迹

②完成拓稿

绘制版面步骤示意（铅笔技法）

③完成版面绘制

①依据草图在版面上绘制图像或使用拷贝纸拓印图像

扫描二维码查看版面绘制
步骤视频

3.2.5 第一次腐蚀制版

腐蚀是石版画制版的重要步骤，在印刷之前，绘制的图案必须要经过腐蚀处理以便固化，形成稳定的版。此处的"腐蚀"与铜版蚀刻的"腐蚀"含义并不相同，这一步骤不是为了在石版上制造出凹凸，而是为了加强版面油水分离的特性，通过酸与油脂和碳酸钙的皂化反应，将版面上的绘图材料转化为稳定的亲油区；同时阿拉伯树胶中的微小颗粒会吸附在空白的石头表面，使之更加亲水。

用于制版的腐蚀液由硝酸和阿拉伯树胶溶液混合而成，阿拉伯树胶虽然是水溶的，但是当它被涂在石版上时，会在非成像区域形成亲水但不溶于水的树脂吸附膜。酸与树胶混合的腐蚀液会释放出绘画材料中的油脂，在石头表面下发生皂化反应，形成脂肪酸钙层（亲油层），从而接受油墨而排斥水。当腐蚀液与版面接触时，化学反应时间从半分钟到3分钟不等。主要的反应过程发生在酸液与石头初始接触产生气泡时，随着硝酸被石头中的碳酸盐逐渐中和消耗，反应逐渐停止。为了使皂化反应充分，通常需要进行重复腐蚀，而对于油性较轻的画面，一次腐蚀可能就足够了。需要注意的是，净胶并不是中性的，它也有足够酸度可以进行版面腐蚀，所以色调很浅的区域可只用净胶进行腐蚀。

待腐蚀完成后，将多余的腐蚀液擦净，用纱布蘸少许净胶擦拭抛光整个版面，使之形成一层薄而均匀的净胶保护层，这个步骤称之为封胶。净胶会在没有图像的区域形成一层水溶性的树脂保护膜，紧紧吸附在石版表面，既能增强版面吸水的性能，也能在清洗图像时让溶剂更容易穿透其去除印版材料和油墨。这层树脂保护膜俗称"胶膜"一经干透就变得非常稳定，可进行下一步的换墨、印刷工作或将石版储存待用。

松香粉、滑石粉：在腐蚀石版之前，通常需要在版面涂上松香粉和滑石粉以保护图像不受酸的过度腐蚀。经过精细研磨的松香粉不溶于水，可附着在含油脂的图像部分以增强画面的抗腐蚀能力。滑石粉也耐腐蚀，但是它不具有松香的特性，在含水物质作用下往往会分离。因此，不推荐单独使用滑石粉作为抗蚀剂。但滑石粉有助于降低腐蚀液的张力，使腐蚀液更靠近油脂颗粒。如果不使用强酸腐蚀或绘图材料中的油脂含量低，则可以单独使用滑石粉而不使用松香粉。

腐蚀液强度：一般来说，腐蚀液强度的选择主要取决于绘画材料中油脂的含量，绘画材料中所含的油脂越多，就需要越强的腐蚀液。相同的绘画材料，不同的使用方法也会影响到油脂的沉积，比如同样使用蜡笔，描绘的重就比描绘的轻需要更强的腐蚀液。

制版时使用合适的腐蚀液腐蚀版面是最为关键的步骤，如果酸度太强、腐蚀过度，就会灼伤图像，破坏弱的油脂沉积，使石版的颗粒变粗，在换墨时难以附着油墨；腐蚀不足则会导致版面不稳定，打墨时容易过度吸附油墨产生糊版现象，使丰富的肌理和色调变得一片死黑。在画面外空白的部分滴一滴腐蚀液，若经过10~20秒浮起一层细小的气泡则表示酸的强度适宜，如果立刻产生气泡则表示酸度太强，而长时间观察不到起泡反应则表示酸度太弱。无法判断腐蚀液的强度时，可以准备一块颜色和密度与原石版相似的小试石进行试验，以相同的绘画材料绘制后完成制版流程，以确认腐蚀强度是否合适。另外，为了准确选择腐蚀液强度，还必须考虑许多其他因素。

石印石的硬度是首先要考虑的因素，质地较硬的石头（灰蓝色和灰色石头）比较软的石头（浅黄色石头）更加抗腐蚀。坚硬、致密的石头可以用相对较强的腐蚀液；较软的石头则需要较弱的腐蚀液，以免颗粒变粗。对于需要强腐蚀来达成的画面，要使用坚硬的石头。如果只有一块较软的石头，可以使用较温和的腐蚀方法多次腐蚀。

如果绘制完成后放置了几周或更长时间，则应增加腐蚀时间或强度。

工作室的温度和湿度也会影响腐蚀的效果，硝酸的化学反应在气温较低的情况下会变慢。在湿度很大的情况下也需要使用比平时稍强的腐蚀液。

腐蚀强度可以通过 pH 值来测量，在 25℃时，标准温度和压力条件下，水溶液一般 pH 值 7 为中性，低于 7 为酸性（通常最高酸度为 0）；高于 7 为碱性（通常最高碱性为 14）。腐蚀液的酸性强度呈对数关系，pH 值 2.0 的溶液比 pH 值 3.0 的溶液酸性强 10 倍，比 pH 值 4.0 的溶液酸性强 1000 倍。所以，当把净胶和硝酸的含量都增加一倍时，酸性并不会保持不变，反而会比一半的腐蚀液酸性更强。

下面列出的腐蚀液强度表主要参考了保罗·克罗夫特（Paul Croft）编著的《石版画技法》一书，其中包含了常用的绘画材料所对应的腐蚀液强度（腐蚀液的强度以 30ml 净胶中加入硝酸的滴数来表示）。但是，在不同条件下这种对应关系也不是一成不变的，应当结合实际情况和试石上的测试结果来进行相应的调整。

腐蚀液强度表

描绘痕迹轻重	浅	中	深
所需特种铅笔／蜡笔型号	所需使用腐蚀液配方		
非常硬的蜡笔： 科恩斯 5 号 斯通斯 5 号 夏博纳 1 号	净胶	净胶	净胶加 1～3 滴硝酸
硬蜡笔： 科恩斯 4 号 斯通斯 4 号 夏博纳 2 号	净胶	净胶加 1～3 滴硝酸	净胶加 3 滴硝酸
中性蜡笔： 科恩斯 3 号 斯通斯 3 号 夏博纳 3 号	净胶加 3 滴硝酸	净胶加 3～6 滴硝酸	净胶加 6 滴硝酸
软蜡笔： 科恩斯 1 号 斯通斯 1 号 夏博纳 5 号 马可特种铅笔	净胶加 6 滴硝酸	净胶加 6～9 滴硝酸	净胶加 9～12 滴硝酸
描绘痕迹浓淡	淡	中	浓
所需药墨类型	所需使用腐蚀液配方		
斯通斯膏状药墨加蒸馏水	净胶加 1～3 滴硝酸	净胶加 3～6 滴硝酸	净胶加 6～12 滴硝酸
科恩斯液体药墨	净胶加 1～3 滴硝酸	净胶加 3～6 滴硝酸	净胶加 6～12 滴硝酸
夏博纳药墨条加蒸馏水	净胶加 3～4 滴硝酸	净胶加 5～8 滴硝酸	净胶加 9～15 滴硝酸
夏博纳高级药墨加蒸馏水	净胶加 3～6 滴硝酸	净胶加 6～9 滴硝酸	净胶加 10～15 滴硝酸
药墨加松节油	净胶加 12 滴硝酸	净胶加 15～20 滴硝酸	净胶加 20～25 滴硝酸

腐蚀液 pH 值对照表

	30ml 净胶加 3 滴硝酸	30ml 净胶加 6 滴硝酸	30ml 净胶加 9 滴硝酸	30ml 净胶加 12 滴硝酸	30ml 净胶加 15 滴硝酸
pH 值	3.0~3.5	2.5~3.0	2.0~2.5	1.5	1.0

腐蚀制版技巧：避开图像区域将净胶倒在石头的边缘，用海绵把净胶均匀地涂在整个石版表面。在腐蚀过程中应该保持净胶湿润，防止版面非图像区域接受油脂，也防止强腐蚀液渗入相邻区域损伤画面，同时也缓和了腐蚀的强度，防止腐蚀边缘形成明显的痕迹。

控制溶液量是腐蚀成功的关键，厚涂腐蚀液可以使反应过程更加稳定。如果涂抹太少，腐蚀液可能会灼伤图像，在海绵或刷子扫过石版表面时留下条纹痕迹。

有些印刷者会使用强腐蚀液进行几次短时间的快速腐蚀（反应结束前就擦去腐蚀液）。也有一些印刷者习惯使用较弱的腐蚀液，腐蚀较长时间。较强的腐蚀液腐蚀一半的时间与较弱的腐蚀液腐蚀较长时间的效果大致相同。要达到有效的制版效果，通常需要将两种方法相结合。

如果需要几种不同强度的腐蚀，每种腐蚀溶液要使用不同的毛笔。在进行下一次蚀刻之前，要彻底清洗所有海绵和毛笔。操作时先用毛笔或海绵将腐蚀溶液涂抹在最浅的区域。保持腐蚀溶液移动 1.5~2 分钟。在需要中等强度腐蚀的区域涂抹次强的腐蚀液，保持溶液在石头上移动 1.5~2 分钟。用毛笔将最强的腐蚀液涂抹在画得最深的区域。

对于浓度较高的腐蚀液，腐蚀的时长至关重要。强腐蚀只能在较短的时间内进行，一次腐蚀不超过 5~10 秒，在反应未结束时用少量纯胶中和，根据版面的情况进行一次或多次快速腐蚀。

封胶技巧：胶膜涂层越均匀，腐蚀后的石版脱敏效果就越好，使用纱布擦拭抛光的技术非常关键。首先使用折叠成球状的纱布擦拭石头，用温和、均匀的压力去除多余的胶液，快速从上到下擦拭整个石头表面（注意不能只擦拭有图像的部分）。

用干净的纱布以画圈的方式再次快速擦拭整个版面，尽量从不同的方向进行多次擦拭。

要注意擦拭抛光时的动作，压力应该来自手掌后部，而不是手指。对于较大的石头，由站在石头两侧的两个人配合抛光会更好。

在擦拭抛光时，蜡笔涂的较厚的部分或画面上的制版墨可能会被擦掉，轻微污染版面，这种现象通常不会影响到画面本身，因为经过腐蚀后已经空白区域已经脱敏。

3.2.6 换墨

换墨是印刷前一系列清洁版面和重新打墨步骤的统称。在腐蚀制版完成后，首先要用溶剂（松节油、煤油等）去除版面上的图像。绘版材料中除脂肪酸外，还含有色素、黏合剂、防腐剂等添加剂，这些添加剂与油墨并不相溶，因此必须要把原有的绘画痕迹清除干净，再用制版墨或印刷墨进行替换。

在换墨之前通常还会擦拭液态沥青以强化图像部分的亲油层。沥青作为图像的基底可以使图像均匀、快速地接收油墨。由于沥青的油性，它也可以用来加固因强腐蚀造成轻微油脂流失的区域。但是，当图像有糊版的趋势或者需要加大色调反差时，可省略擦沥青的步骤。

使用牛皮墨辊打墨时，必须始终保持石版潮湿，打墨和擦水润版交替进行，直到图像看起来完全着墨。

打墨所需的遍数与绘制材料、画面风格以及墨台上的油墨量有关：面积较小或比较精细的图像区域需要的墨量较少，面积较大或较暗的图像区域则需要更多的油墨。当版面着墨饱和后，就可以进行修版和第二次腐蚀制版，有时在印数要求较少的情况下可直接开始印刷程序。

第一次腐蚀制版步骤示意

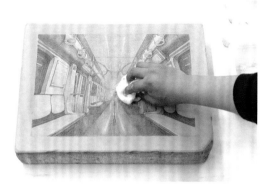

①在版面上撒上松香粉。使用羊毛板刷或脱脂棉涂抹，将松香均匀地分布在画面上，确保它附着在油脂颗粒上。随后将多余的松香回收。注意不要同时涂抹松香和滑石粉

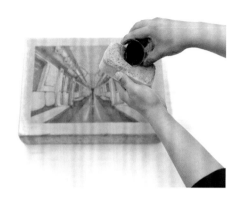

④用海绵将整个版面铺满较厚的一层净胶

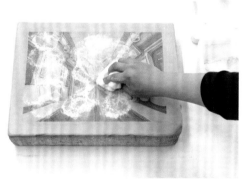

②使用滑石粉重复步骤①，随后清除多余的滑石粉

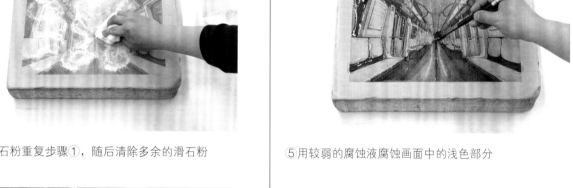

⑤用较弱的腐蚀液腐蚀画面中的浅色部分

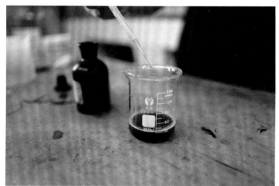

③准备波美浓度为14度的纯净阿拉伯树胶（净胶），将硝酸加入净胶中搅拌均匀，将pH试纸浸泡在溶液中5秒钟，取出对比颜色变化。在腐蚀液容器外贴上标签备注pH值，以避免混淆

⑥用中等强度的腐蚀液腐蚀画面中的中间色调，用毛笔反复涂刷1.5~2分钟

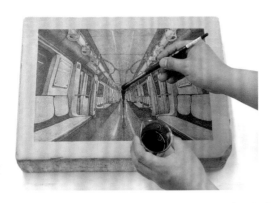

⑦用更强的腐蚀液腐蚀画面中最深的部分，用毛笔反复涂刷 1.5～2 分钟。步骤⑤～⑧简称"腐蚀"

⑧用海绵清洁版面，重新涂上一层净胶，再将多余的净胶擦去。用纱布用力擦拭整个版面，使之形成一层薄胶膜。确定整个版面无遗漏的部分，再用扇子扇干版面。此步骤简称"封胶"

⑨待胶膜完全干透后，用棉布蘸松节油清除蜡笔和版面上的残余物，直至图像消失。版面上会留下一个"鬼影"，即可见的脂肪酸钙亲油层，它只能通过强酸腐蚀液烧蚀、物理打磨或者重新磨版来破坏。此步骤常被简称为"解墨"

⑩用棉布蘸少许沥青液快速而均匀的擦拭版面，避免出现条纹，直至版面呈现淡淡的棕色

⑪ 放置两分钟后，用海绵洗掉覆盖在版面上的沥青和胶膜，再用湿海绵擦拭版面。注意，从此步骤开始版面需始终保持湿润

⑫ 使用制版墨或印刷黑墨给版面打墨。打墨时要确保版面湿润，遵循墨量由少到多的顺序，保持图像缓慢均匀上墨（打墨具体方法可参考 3.2.8 印刷节内打墨部分）。持续擦水和打墨过程，直至图像着墨饱和，便可以进入下一步的修版或二次腐蚀制版程序。步骤⑪、⑫常被简称为"换墨"

修版的方法：经过腐蚀制版和换墨程序后，图像重新以油墨进行了置换，看上去与刚绘制完成时会有所差异，通过删减或增加的方式对版面进行修版可以使画面得以恢复。过度腐蚀的部分需要重新描绘，增加一些细节，或是删除错画部分以及版面边缘的污迹。事实上，在制作石版画的过程中，制版、试印和正式印刷期间都要随时对版面上不满意的地方进行修改，有些艺术家甚至以修版的方式进行创作，最为典型的例子是毕加索的《公牛》系列，通过不断的删除修改版面后进行印刷，最终绘成了11版不同风格的石版画。

删减修改画面常用到浮石棒、刀片、刻针等工具，通过小心的刮刻来修改版面，或消除石版边缘的污迹。修改过的地方需要再次腐蚀制版，否则会有糊版的倾向。如果想要彻底清除多余的痕迹可以在刮刻后使用强酸多次腐蚀。修版完毕后以净胶腐蚀未修改的画面，使用pH1.5的腐蚀液局部腐蚀删减修改的部分。

经过腐蚀制版的版面上会形成一层牢固的树脂吸附膜，这层胶膜会阻隔绘画材料中的油脂与石版发生反应，所以在换了墨的版面上添加内容，首先需要使用修版溶液清除版面上已经形成的树脂吸附膜，让石版重新恢复活性，绘画材料中的油脂才能再次沉积在版面上，这一步骤被称为"反腐蚀"。修版溶液与前腐蚀液配制方法相同，只是强度要低很多，以确保在去除胶膜的同时不会损坏画面。要注意控制修版溶液的强度，太强的腐蚀往往会使版面颗粒变得粗糙。

修版步骤示意

① 将冰醋酸储备液进一步稀释（储备液和水按 1:1 的比例混合），配制修版溶液

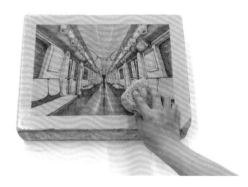

③ 用毛笔将修版溶液涂在需要修改添加的区域，反复涂刷之后用干净海绵擦净修版溶液，并扇干待用

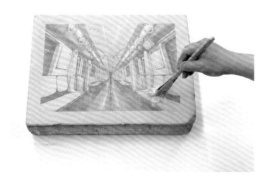

② 在版面上撒上松香粉和滑石粉，以保护油墨在修正时不被弄脏

④ 在版面上添加修改，完成后先静置一段时间，后以净胶统一腐蚀整个画面

快速换墨法：快速换墨法是在松节油清洁版面完成后，先将版面整体打黑，再以擦水带墨的方式逐渐还原出画面原有的层次的方法。这种方法的优点是可以使版面不同色调整体均匀上墨，并且快速积累到足量的油墨。使用这种方法要建立在对腐蚀有足够经验的基础上，因为如果制版时腐蚀强度不足，版面打黑后画面会过度吸附油墨，多余的油墨无法被带墨辊完全粘净，画面也将难以恢复原有的黑白层次。

快速换墨法步骤示意

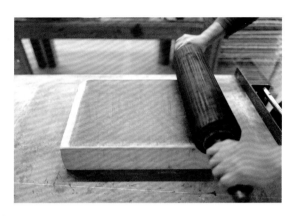

①松节油清洗干净图像后，切勿擦水，在版面上有净胶保护膜的情况下，用牛皮墨辊、制版墨将整个版面全部打黑

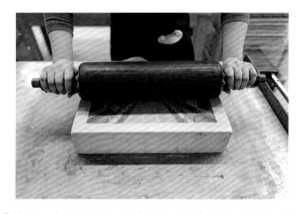

④擦水保持版面湿润，用牛皮墨辊以常规方式打墨，直至版面墨量饱和

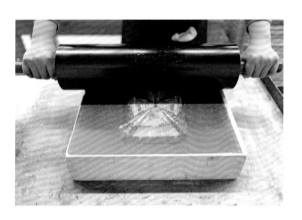

②在版面上适当擦水，用带墨辊（或胶滚）反复滚打带墨，将胶膜连同上面的油墨一起粘下来

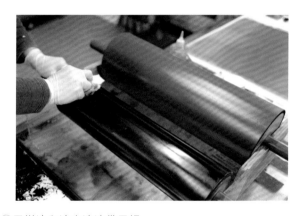

⑤用煤油和清水清洗带墨辊

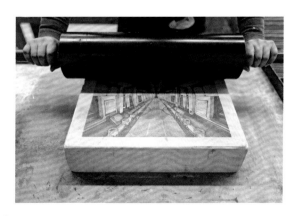

③用海绵擦拭版面继续带墨，直到空白部分的油墨被粘净

3.2.7 第二次腐蚀制版

经过第一次腐蚀制版和修版后的版面并不完全稳定，在此阶段进行打样或印刷可能会导致图像信息丢失。一般情况下，两级腐蚀法是更为稳定的制版方法。第一次腐蚀建立图像区域的部分亲油层，并使非图像区域对油墨脱敏，在这一步中将绘画材料从石头上清除，用油墨进行替换；第二次腐蚀进一步加强了版面上图像和非图像区域的区分，巩固版面亲水区域的树脂吸附膜，调整和稳定图像部分的亲油性，使版面在印刷时更加稳定。在完成第二次腐蚀后，将版面静置至少一个小时，就可以重新换印刷黑墨，开始进入下一步的印刷程序。

第二次腐蚀所需的腐蚀液强度需要视第一次制版的情况而定。

在大多数情况下，经过第一次腐蚀和换墨，图像可以顺利还原，有完整的色调和清晰的细节。图像非常浅的地方会部分损失，某些局部也会显得更浓重、更丰富，但基本上会达到预想的效果，这时第二次腐蚀就可以采用同样的强度和方法进行。

如果图像在换墨过程中趋于变暗、失去清晰度造成了糊版，要么是第一次腐蚀太弱，要么是使用的油墨太浓。如果问题是腐蚀不足，则第二次腐蚀必须更强才能还原细节和精细之处。对于较轻微的情况，可以稍微增加腐蚀溶液的酸度，对于较明显的情况，需使用有起泡反应的强腐蚀液进行几次短时间腐蚀。

如果有图像着墨很慢、有的部分非常浅、局部细节丢失的情况，往往是在第一次腐蚀时使用了太强的腐蚀液造成的。如果整体损失较少，应当用净胶进行第二次腐蚀，如果损失较多可以选择修版重新添加图像或是打磨版面重新绘版。

第二次腐蚀制版步骤示意

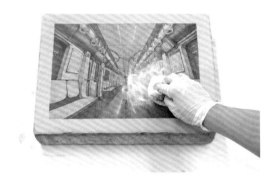

①在版面上涂抹松香粉和滑石粉保护版面图像

③擦净版面上的腐蚀液，用净胶薄封版面，扇干后静置 1 小时，净胶薄膜完全干燥后便可进入印刷程序

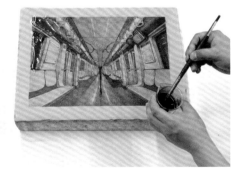

②按照第一次腐蚀的程序，根据版面状态进行评估，调整适当的腐蚀液强度和腐蚀时间，完成第二次腐蚀制版

扫描二维码查看腐蚀制版
步骤视频

3.2.8 印刷

整个印刷流程包含备纸、打墨、调试印刷机、打样和印刷几个主要环节。在印制正式作品之前，通常需要用制版墨或印刷黑墨进行2张到4张的常规打样：一方面，通过打样试印的效果来评估机器压力和打墨方法是否得当；另一方面，在这一环节需要印刷出一张满意的标准样张，作为正式印刷时的比对标准。

在打墨和印刷环节，掌握好油墨添加量与印刷机压力之间的平衡是一个难点：印制作品的压力并不是越大越好，当版面上的墨量少、墨层薄时，加大压力可以增加油墨向纸面的转移量；当版面上油墨饱和时，增加压力只会强迫墨迹扩散。同时，还要避免盲目添加油墨，当版面上的墨量超出了纸张的最大吸附程度，油墨颗粒就会在压力作用下扩散到版面空白部分，产生炸墨的现象。所以不应单纯依靠加墨或是加压来提高油墨转移率，应该争取以最少的加墨量和最小的压力来实现最大程度的油墨转移。

准备纸张：在开始印刷之前需准备好试版和正式印刷的纸张。在干净的桌子上准备纸张，数量要比需要的版数略多，以应对印刷时的意外情况。纸张的尺寸一般来说要介于石版版面和画面之间，这样可以方便地将纸张放置在预定的位置上。

尽量用手工撕纸的方法将所有的纸张处理成相同的规格，手工撕出的边缘更接近纸张的自然毛边。印刷时使用潮湿的纸张可以有效提高纸张吸附油墨的能力，在印刷时转移更多的油墨，使画面呈现细腻丰富的色调。但是要注意，湿纸会造成纸张延展和收缩，影响彩色套印时精确套准。

分别在纸张和石版上画线制作对版标。预留画面四周的白边，确保画面能够居中印刷在纸面上，用刻针在石版相应位置刻出一条直线，中点做十字标记。在纸张背面相应的中点位置用铅笔画一条短线作为初始对版标记。

石版上做对版标记的方法

准备纸张步骤示意

①使用金属尺辅助撕纸

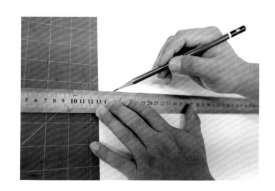

②在纸张背面做对版标记

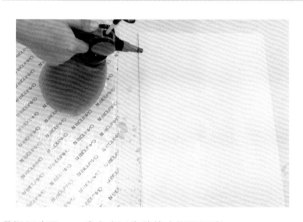
③湿纸步骤一，喷水或以海绵擦水湿润纸张

④湿纸步骤二，将湿纸放进塑料袋密封 2 小时以上，确保所有纸张湿度均匀

打墨：打墨是指在制版和印刷这两个步骤中使用特制的牛皮墨辊将墨台上的油墨转移到石版上的过程。墨辊由高质量的牛皮制成，表面有一层细密的绒毛，能够很好地吸收油墨和水分，在传递油墨的同时又可以吸附多余的油墨，使图像的层次和细节都可以在打墨过程中逐步还原出来。

打墨时要注意遵循一定的规律和节奏，同时仔细观察版面上墨的情况，通过擦水时的阻力变化甚至是打墨时的声音变化可以判断墨量是否充足。还要通过正式印刷前的几次打样找到适宜的打墨方式：一开始可以尝试打墨 3 到 4 组后开始印刷，评估印制出的图像墨量是否饱和；每印 3 到 5 张后评估印刷质量变化，选择是否添加少许油墨。一般来说需要印刷 5 到 6 张后才能确定实际需要的墨量。

油墨性能：石版画印刷黑墨专为手工印刷设计，在生产时都经过精确调配，一般取出后可以直接使用。石版油墨具有很好的触变性，通过墨铲反复施压调和可以促使油墨变得黏软，更容易平铺在墨台上。进口印刷黑墨有不同品牌和多种型号，软硬度和黏稠度各有特点，可以根据画面需求调和不同特性的油墨，以适应不同的印刷场景。

制版墨（Roll-up black），如夏勃纳公司生产的 Noir a Monter，是一种非常松软浓稠的油墨，与印刷黑墨相比更加耐酸腐蚀，一般专用于制版，但也有艺术家将制版墨直接用于印刷。制版墨还可以用于拓印、恢复版面受损的图像，或者作为添加剂软化较硬的印刷油墨。

印刷黑墨依据墨体的类型主要分为油性偏软型、中等平衡型、硬质偏黏型三种类型。偏软的油墨适合印制黑白对比强烈、墨量需求量大的画面；硬质油墨一般被称为蜡笔黑（Crayon Black），如美国平面化学公司生产的 Senefelder's Crayon Black 1803 是一种非常硬且黏稠的油墨，适合印刷有精细肌理的画面，在普通黑墨容易糊版的时候也可以使用它进行补救；平衡型的油墨适合大部分的印刷场景，尤其适合印制色调丰富和较为精细的画面，如丹尼尔史密斯公司的 Classic Black，或美国平面化学公司生产的 Shop Mix Black 2244（由 2/3 的蜡笔黑墨和 1/3 的 Roll-up 混合配制而成，是一种非常好用的印刷油墨）。

打墨技巧：墨台上的油墨厚度应适中，保持皮辊上的油墨少而薄，多次对版面进行打墨，便于掌握加墨程度。尤其是细节丰富的画面，应当以较少的墨量多次打墨方可还原画面的层次和细节。在积累一定的经验后通过观察墨台的色泽或打墨时的声音便可以大致判断墨台上的墨量是否合适。

打墨时滚动墨辊的速度和施加的力量技巧十分重要：滚动墨辊时向下施压可以转移更多的油墨，慢速滚动也可以达到同样的效果；用较小的压力快速滚动打墨，墨辊可以从不该粘墨的地方带走多余的油墨。如果图像接受油墨较慢，则可以慢速滚动并增加打墨的压力，如果图像接受油墨很快，则以最小的压力快速滚墨。

油墨的转移效率与多种因素有关，连结料的性质、纸张的质感、压力的大小都会影响转移的效率，需要在打墨过程中不断积累经验。从不同方向滚动打墨可以保证图像着墨均匀，如果版面较大，可以采用扇形滚墨的方式。

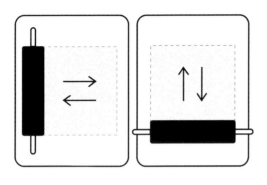
小尺寸版面的打墨方式：十字形打墨

大尺寸版面的打墨方式：剪刀形打墨

大尺寸版面的打墨方式：扇形打墨

　　润版技巧：在整个印刷过程中，需维持版面始终湿润，薄而均匀的水膜可以维持图像部分的亲油区域和空白处的亲水区域，使其保持稳定的平衡状态。在印刷中适度掌握版面水分至关重要，擦水过多会阻碍图像的油墨接收能力，导致油墨乳化含水过多而不易印刷，水分过少又会导致空白部分干燥从而吸附油墨。

　　当一个印刷流程结束后，纸张从版面不仅吸附了图像的油墨，也带走了版上的水分，同时机器的压力使版面图像部分与空白部分之间的水墨平衡状态有所破坏，因此，每张作品印刷结束后都应重复润版，要尽可能每次擦水量一致。在重新加墨印刷之前，使用润版液（含酒精，欧洲人常用啤酒代用，也可用清水与净胶液 5:1 稀释配制）来代替清水润版，一方面湿润版面，另一方面也对版面的损伤起修复作用。另外，印刷时在清水中加入少量酒精可降低水的张力，使水膜在不增厚的情况下保持对油墨浸润的抵抗力。

打墨步骤示意

①首先清洁墨台，用墨刀从油墨顶层刮取油墨（注意不要挖取）堆放在墨台一角。油墨质地较硬时需用墨刀反复按压调制2~3分钟，使其变软后再摊开使用

②在墨台上摊开油墨，刮出2~3个墨带，宽度与使用的墨辊宽度大致相同

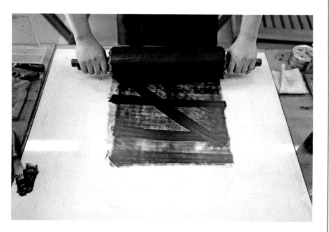

③使用刮干净的牛皮墨辊在墨台上前后滚动打墨若干次

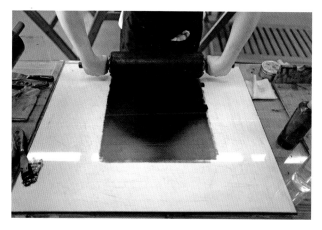

④抬起墨辊旋转1/4圈，回到墨台继续前后滚动打墨。如此重复打墨动作直至墨台上的墨层薄而均匀，皮墨辊上油墨充足

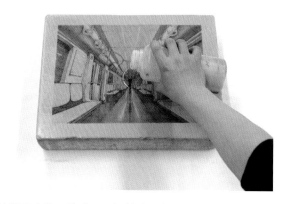

⑤洗掉版面上的旧胶膜，重新封胶并扇干版面

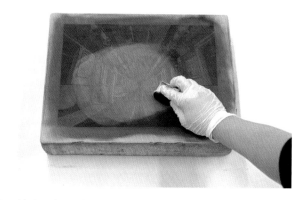

⑥用棉布蘸松节油清洗图像，清除多余的松节油，视版面情况擦拭沥青

⑦放置 2 分钟后，用海绵蘸水清洗版面，去除胶膜和其他杂质

⑧检查石版底面，确保其干净无异物；将石版移至印刷平台的正中

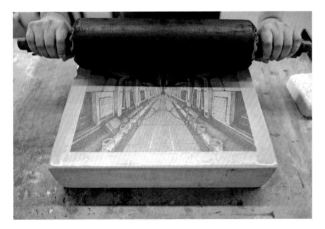

⑨保持版面潮湿，交替打墨和擦拭版面，直到图像看起来完全着墨（图像最重的部分看起来黑得发亮）

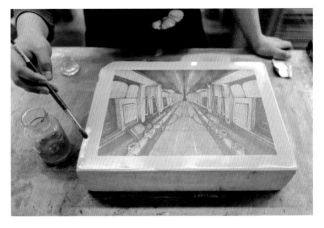

⑩如果版面边缘粘墨，可用刀片和砂纸去除墨迹，再用强酸腐蚀修改过的部分，最后用海绵擦净版面边缘

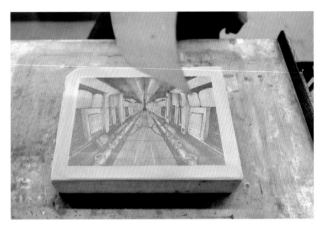

⑪扇干版面，准备印刷

扫描二维码查看印刷流程
步骤视频

调试印刷机：**在印刷开始前需要对印刷机进行调试。首先，要选择大小合适的刮板和垫板，切勿在大石版上使用小刮板，过于集中的压力会压断石版。其次，要设置合适的印刷压力。不同机器的压力差异可能会很大，需结合经验和实际情况来调试。如果不熟悉机器的特点，建议在开始时设置较小的压力，在打样的过程中评估印刷效果后再逐渐增加压力。要避免使用过大的压力，压力超过石版承受的极限会导致其断裂。注意，手动印刷机需要提前做好印刷起始和结束位置的标记。这里以美国 Takach 公司的上加压式印刷机为例，讲解如何进行调试。

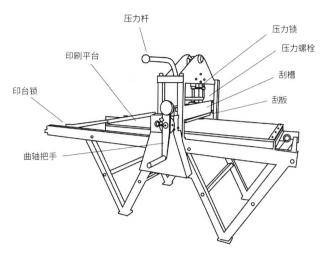

上加压刮压式印刷机结构图

调试印刷机步骤示意

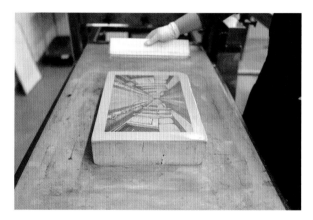

①选择合适的刮板，宽度应与版面尽可能匹配（介于画面和版面宽度之间），将刮板居中固定在刮板槽中

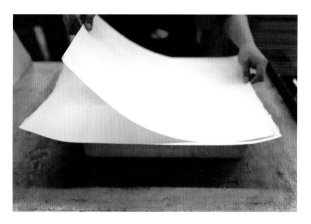

③在版面上放置两张干净的白报纸

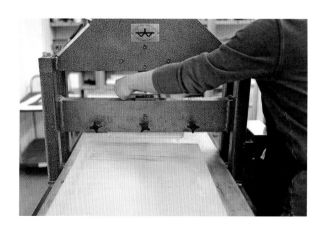

②抬起压力杆，上升印刷机上的压力螺栓，使刮板与石版保持一定距离

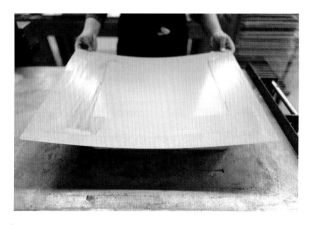

④盖上垫板，移动印刷平台使石版中点位于刮板下方

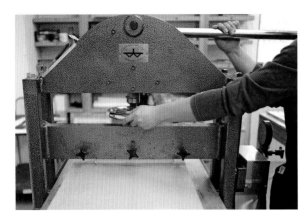

⑤放下压力杆，调节压力螺栓，将刮板降至版面上方直至无法转动，设置好最初的压力

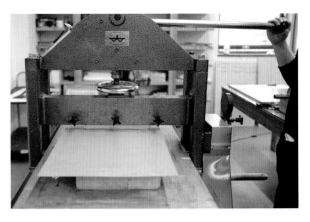

⑦再次放下压力杆，感受印刷的压力，在印刷的起点和终点分别进行测试，确保压力一致

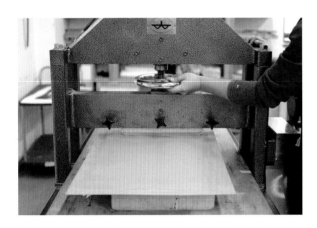

⑥抬起压力杆，继续旋转压力螺栓 1/4 圈来增大压力

⑧用纸胶带标记印刷起始和结束位置。两处的刮板都应压在版心以外，不能压住图像

印刷程序：在正式印刷开始前需要进行打样，通过一定数量的试印找到打墨的规律和适当的印刷压力。最初的几张打样可以使用便宜的白报纸进行。第一次印刷通常会很浅，需要以之评估压力是否合适。增加压力时要遵循适度原则，单次增加少量压力（旋转压力螺栓 1/8 圈）。一般在第三次试印刷后，版面的着墨效果会达到要求，此时应将压力设置固定下来。如果印出的样张墨迹不均匀，则表明打墨的方式有问题，需要及时进行调整。直到印出的样张墨迹均匀、层次充分，暗部又不是太浓重，即可使用与正式印刷相同的纸张印制标准样张（A.P）。之后印制正式版本时，每印完一张都需要仔细与标准样张进行比较，确保没有糊版或者细节丢失现象。在整个印刷过程中要随时注意版面的细微变化，如有问题需停止印刷并及时解决。要注意，刮板上的皮条是消耗品，印刷压力太大或经过长时间印刷会加速刮板皮条老化破损，如发现画面局部出现形状规则的缺失，应首先检查并更换破损的 PVC 皮条（参见更换刮板皮条步骤示意）。

正式印刷需要以一定的节奏进行，应尽可能集中一段时间进行不间断的印刷，以保证印刷质量一致。每张作品印刷完成后应放置在晾画架上晾干，如果使用湿纸印刷则需要在两张画之间放置用于吸水的灰卡纸，待所有作品印刷完毕后集中用压纸机压平。

在印刷过程中如果需要短时间的暂停（1 小时以内）可以使用疏松涂胶（Loose Gunmming）的方法处理版面，使其保持稳定，同时可以修复空白区域的胶膜。该操作方式如下：首先要给版面打墨，但不需要打足，接着用海绵擦拭版面使其湿润，然后用海绵蘸净胶来回擦拭版面，形成一个没有条纹、疏松的胶膜，不需要用纱布擦拭抛光。当需要重新印刷时，只需要将版面上的胶膜彻底洗净，即可重新打墨，恢复印刷。

印刷程序步骤示意

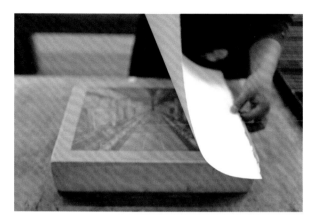

① 根据对版标记放置印纸，放好后不宜来回挪动，再放置垫纸和垫板以代替纸张承受刮力。垫纸必须厚薄均匀，平整无折痕，否则经压印后会在版面上留下明显痕迹，这种痕迹甚至会永远"腐蚀"进版面图像中

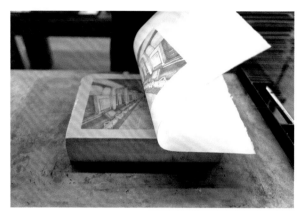

④ 抬起压力杆，将印刷平台复位，依次取下垫板、垫纸、印纸。从版面上揭开印纸时动作要缓慢，使油墨转移充分，同时以免高黏度的油墨沾损画面

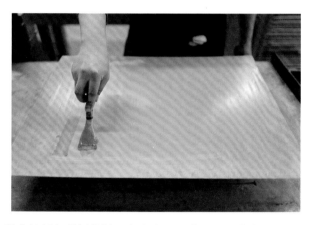

② 在垫板与刮板接触面上涂抹润滑油润滑，移动印刷平台到印刷开始位置，放下压力杆施加压力

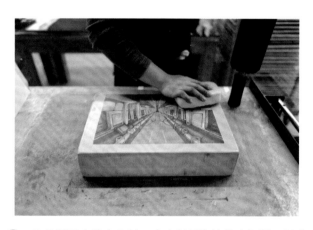

⑤ 一旦从版面上移走印纸，应立刻用海绵擦水润版，再进行一组打墨使图像恢复着墨状态

③ 摇动曲轴把手带动印刷平台，使石版在压力下经过刮板，注意在结束标记处停止，切勿使石版冲过刮板。动作应缓慢、匀速，不宜用力过猛，也不能中途停顿

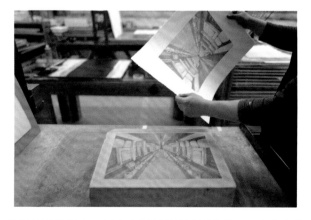

⑥ 评估印刷压力。压力小则图像传递不充分；压力大会扩张图像油墨颗粒导致糊版，甚至损版。根据评估结果在随后的印刷中确定合适的压力，并逐步建立稳定的印刷节奏

印刷糊版的解决方法：印制过程中如果发现糊版，应立即停止印刷，判断版面状态并进行相应的处理。

第一种处理办法如下。不再继续打墨，使用白报纸连续打样若干幅，带走版面上大部分油墨。用快速打墨的方法上墨，直至图像上墨充足。如糊版问题解决，可以使用净胶将版面临时封胶，无须经过标准的洗版和上墨。按此方式处理后可放置15分钟左右擦去表面的胶膜开始打样印刷，恢复正常印刷程序。

第二种处理办法如下。使用海绵蘸取少量pH3.5的树胶在糊版区域反复擦拭，有时需要反复拍打版面迫使树胶渗入糊版区域，带起多余的油墨粒子。交替擦版和快速打墨，直到画面细节恢复。将版面继续打足油墨，涂抹松香粉和滑石粉，重新腐蚀稳定画面效果。注意，没有糊版的区域只需要用净胶腐蚀即可。

湿洗法是一种难度比较大的处理方法，需要有丰富的经验。将大量的水聚集在版面上，再用棉布和松节油快速清洗画面，直到所有的油墨被擦净。用干净的海绵擦拭版面并用含墨量较少的墨滚重新缓慢打墨，仔细观察糊版区域上墨情况，直到画面恢复正常后涂抹松香粉和滑石粉并做稳定性腐蚀。处理后放置约半小时，即可恢复正常印刷程序。

3.2.9 印刷完毕

作品印刷结束后及时清理版面和工具是良好的工作习惯。将石版从机器上移开，如不再使用便可初步打磨石头，去除图像后存储；如继续使用则需要对版面进行封版处理：继续打墨使版面墨量饱和，扇干版面后撒滑石粉使油墨干燥，使用纱布蘸净胶用力擦拭版面进行密封保护。

清理工作包括如下内容：第一，用抹布清洁印刷平台。第二，清洗水盆、海绵和纱布，其中纱布应彻底洗净后悬挂晾干。第三，用煤油清洁墨台和墨铲。第四，用棉布蘸煤油清洁带墨辊。第五，使用长墨刀以下图所示方式小心刮除墨辊上的油墨，切勿使用溶剂清洗牛皮墨辊。

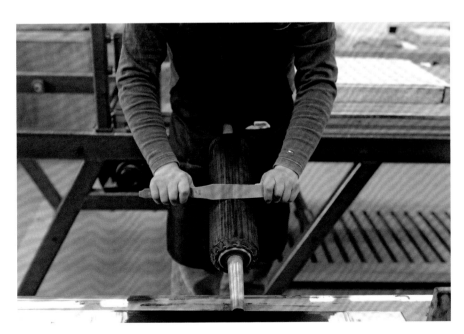

清理牛皮墨辊的方法

付斌，《诱人的假设之1》，2007　　　　　　　付斌，《诱人的假设之3》，2007

3.3　常见问题与解决方法

石版画制作各阶段常见问题与解决方法

制作阶段	常见问题	可能的原因	解决方法
打磨版面	版面上出现很深的划痕	细砂中混入粗砂	将不同标号的金刚砂分开存放。打磨前务必彻底清洗版面和四边
	版面上留有难以去除的图像（俗称"鬼影"）	石版上画面区域被腐蚀的次数越多，或者图像留在石版上的时间越长，"鬼影"就会越明显	重新使用较粗颗粒的金刚砂打磨，在打磨时加入稀释的冰醋酸溶液可以加快打磨速度
换墨	换墨后画面上出现水痕	换墨时水在版面停留时间过长，灼伤了画面	在清洗沥青时要迅速，不能让水分长时间停留在版面上
	换墨后画面色调整体偏深，缺乏层次	制版时腐蚀不足	修版调整画面层次，重新进行制版，对过度着墨的区域局部腐蚀
		油墨偏软导致版面过度着墨	擦润版液，调整油墨的硬度

制作阶段	常见问题	可能的原因	解决方法
印刷	经过长时间的打墨后版面重色区域仍不能达到全黑	如果图像丢失严重则表明第一次腐蚀过度	对版面进行反腐蚀，然后重新绘版、制版
	版面很黑，但是印在纸面上很浅	机器压力不足	适度增加压力，使用白报纸打样，迫使油墨进入版面
		纸张原因	更换专业版画纸
		上墨不足或油墨失效	增加打墨次数，更换新鲜的油墨
	版面边缘或空白区域变脏、粘墨	局部树脂吸附膜破损	用刀片、浮石棒或砂纸清洁版面和边缘的油墨痕迹，再用起泡的强腐蚀液进行强腐蚀
	版面墨迹扩散，出现糊版趋势	油墨偏软、版面墨量过大、气温较高或印刷压力过大	发现有糊版趋势时要立即停止印刷，使用润版液擦拭版面，快速打墨带走版面浮墨
	画面很快变黑，发生糊版	版面没有得到正确的腐蚀	对版面进行处理，待画面恢复后进行稳定性腐蚀
		版面上墨过多	减少打墨次数，快速打墨带走多余的油墨
印刷	画面起渣	在较长的印刷过程中，版面上的树胶吸附膜发生损坏	使用润版液恢复和加强树胶吸附膜
		油墨中吸收过多的水分，发生乳化现象	清洁墨辊和墨台，更换新鲜的油墨
	印刷完成的画面上出现竖条状花白或空白痕迹	刮板上的PVC皮条破损	PVC皮条是易耗品，印刷过程中需要勤检查，发现破损应及时更换
	印刷完成的画面四周正常但中心部分着墨不足	打磨时只磨了图像部分，没有将石版整体磨平	略微增加印刷压力，如问题仍然存在，则放弃印刷，重新将石版打磨平整
	版面粘纸，印刷完成后难以揭起或出现纸面破损	纸质过于疏松，如果是湿纸印刷则是纸张湿度太大	更换专业的版画纸，或减少纸张的湿度
		油墨的黏性太大	在油墨中添加少量的撤粘剂，调节其黏度

更换刮板皮条步骤示意

①准备刮板、PVC 皮条、螺丝刀、美工刀、螺丝

②用螺丝将皮条一端固定

③将皮条从刮板侧面拉紧（不要过紧），确定钻孔位置

④将皮条平铺在桌面钻孔

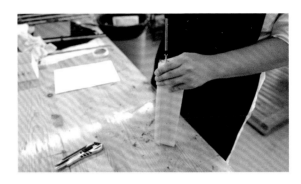

⑤用螺丝将皮条另一端固定

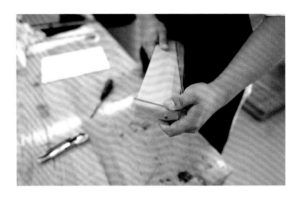

⑥将固定好的皮条从侧面复位到刀口一侧

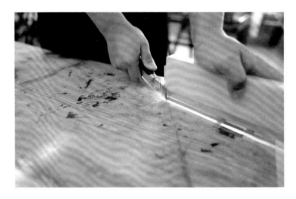

⑦切除皮条两侧多余的部分，使其与刮板厚度一致

⑧完成皮条更换

第4章 石版画技法

在石版画版面绘制方法中，铅笔（蜡笔）技法是最为直接的基础方法，版面能够直接呈现出绘制的黑白关系，腐蚀制版以及印刷的方法相对容易掌握，比较适合石版画初学者学习。只有熟悉了基本的制版方法和印刷流程之后，方可进一步学习探索更多的专业石版画技法，运用不同的绘画材料和相应的肌理语言来表达不同主题和观念。学习技法的最终目的在于将技法合理运用于创作之中，学会将不同的材料、技法单独或组合来使用，从而丰富石版画创作的表现形式。

虽然各种石版画技法的基本制版原理并无差别，但不同的技法使用的材料、工具差异很大，对于石版密度的选择，前期打磨的程度，腐蚀液的强度控制以及相关制版印刷程序也都有相应的具体要求。本章节将详细讲解几种特殊技法的制作流程以及一种特殊的印刷方法。

付斌，《执念》，40cm×48cm，2017

4.1 石版水墨法

石版水墨法以药墨（Tusche）作为绘版的墨水，使用毛笔绘制，方法与中国画的水墨相似，可以产生表现力丰富的笔触和特有的药墨肌理。药墨是一种特殊的石版绘画材料，含有油脂和色素，在自然干燥的过程中，油脂颗粒会随着水分的蒸发沉淀出来，聚集在笔触边缘，形成中间浅、边缘重的网纹痕迹。这是石版画特有的一种肌理，广受画家的喜爱。

药墨分为液体和固体两种，油性大小各有不同，不同品牌的药墨形成的肌理也有所差异。液体药墨可稀释成适合的浓度后直接使用，固体药墨条在使用时则可以先擦在干净的瓷盘中（见4.1.1 积墨法步骤③

所示），使用蒸馏水溶解，配制成一定浓度的水墨溶液，用毛笔蘸药墨进行绘制。应使用积墨的方法使墨迹自然干燥，形成漂亮的网纹肌理。需要注意的是，一定要使用蒸馏水来溶解，因为自来水中的化学物质会破坏药墨，使之不能形成肌理；也不要用笔反复涂抹，不然会破坏不稳定的网纹肌理。另外，趁版面上的药墨未干时加入苏打水、酒精或者食盐可以制作出一些特殊的水墨肌理。将其他线状、颗粒状的固体物放入未干的药墨中，药墨中的油脂就会聚集在这些物质的边缘，干后也会形成形态各异的水墨纹理。

水墨肌理

水墨溶液中撒食盐

水墨技法的难点在于腐蚀制版，因为绘制后的版面效果与油脂沉积情况往往并不对应，无法完全依靠画完的版面颜色判断换墨后的最终效果，有些油性较大的药墨画完看上去较浅，但制版换墨后会变得非常浓重。想要掌握水墨技法，需对不同品牌药墨的性能非常熟悉，只有积累足够的经验才能提高制版的成功率。

水墨溶液中滴入酒精

水墨溶液中滴入苏打水

石版药墨不仅能以水溶解，还可溶解于多种不同的溶剂中。例如，以松节油或酒精溶解药墨，可得到与水墨不同的独特肌理。需要注意的是，以各类溶剂制成的药墨溶液往往油性非常大，适合绘制柔和浓重的黑色平面，或体现绘制时的笔触，不容易画出富于变化的肌理层次。利用油水不相溶的原理，在绘制时可以先用水打湿石版，然后再刷上溶剂药墨，油性的溶液和水相互排斥，可以得到意料之外的独特肌理。

松节油药墨溶液

药墨拓印

喷洒法（喷雾法）曾经流行于 19 世纪末，这种方法可以进行大面积的喷涂，也可以把握均匀过渡的色调，劳特累克常在石版画作品中以这种技法来烘托作品的氛围。

喷洒法一般都会结合净胶或实物遮挡的方法一起使用，通过遮挡可以将墨点喷洒成剪影的效果。具体的操作方法非常简单，可以使用牙刷蘸取石版墨水在铁丝网上来回摩擦，使细微的墨点均匀地洒落在版面上，也可以使用喷笔或喷壶。在操作时需要特别注意要留有空隙，不能将色点喷洒的过于集中。

4.1.1 积墨法

①准备固体药墨或液体药墨、蒸馏水、毛笔、白瓷盘

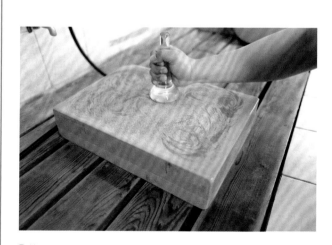

②使用 180 目或 220 目的金刚砂打磨石板，并对石板进行前腐蚀处理

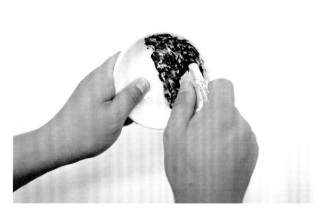

③先将固体药墨擦在白瓷盘中，再用蒸馏水稀释调配不同浓度的药墨溶液备用

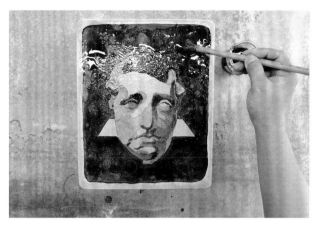

⑥分别使用强度不同的腐蚀液分区域腐蚀制版，深色区域使用较强的腐蚀液（5秒钟起泡）多次腐蚀。尽可能在第一次腐蚀时使版面得到准确的处理，这样才能尽可能还原药墨肌理

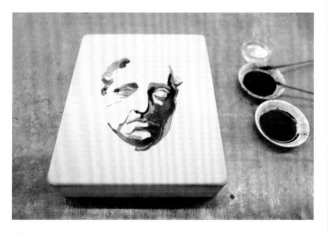

④绘制时药墨溶液用量要充足，待画完的部分自然干燥后会形成丰富的肌理

⑦用纱布蘸净胶用力擦拭整个版面，使之形成薄胶膜，扇干版面

⑤撒松香粉、滑石粉保护画面免受过度腐蚀

⑧换墨，松节油清洗图像后，视版面腐蚀情况决定是否要涂沥青加固版面

⑨缓慢打墨，还原出画面细节，直至版面墨量饱和

⑩二次腐蚀制版后重新封胶、洗版，之后以标准印刷程序印刷

4.1.2 喷洒法

①准备药墨或转写墨水、牙刷、铁丝网

②使用 180 目或更细的金刚砂打磨石板

③将画面进行局部遮挡，以喷洒法绘制版面，可以选择使用药墨或石版墨水

④后续制版及印刷程序与积墨法相同

4.2 转印制版法

转印制版法是一种非常灵活的间接制版方法，早在1818年出版的《石印术全书》中就记载了以转印纸进行转印制版的技法，这种方法不需要镜像绘版，作为材料，纸张相比石头也更加容易携带和使用。在拉图尔、马奈、雷东和毕加索等画家手中，转印法显示出了独具特色的表现力。

转写纸转印法是用油性绘画材料在特制的转写纸上绘画，再将纸上的草图通过印刷机转印到石版上，继续添加修改后即可进行常规腐蚀制版和印刷的方法。这种间接的方法有两个优点：一是在转写纸上绘制草图更加方便和自由，可以随意修改，不同质地的纸张也能丰富石版画的表现效果；二是转印制版法经过转印和印刷两次翻转，印出的图像即是正像，在前期无须镜像绘制草图。但是，由于借助了纸张转印，画稿的细节部分会有所丢失，不能百分百地转印到版面上，所以转印技法所制图像不如在石版上直接绘制的图像清晰。通常情况下，图像转印到石版上之后还需要进一步进行添加和润色。另外，利用转印纸还可以方便地进行实物拓印。使用软性的石版蜡笔或转印油墨先将实物凹凸的痕迹拓印在转印纸上，再用转印纸进行转印制版，就可以在石版上得到实物的肌理和痕迹。

利用打印机或复印机器制作输出的图像进行转印是20世纪末以来的新方法，打印设备的普及使这种方法变得便利，可以利用电脑技术随意地对图像进行修改和拼贴，很大程度上拓展了石版画创作的图像资源。用于打印的碳粉是一种极细的塑料颗粒，使用加热或溶剂溶解的方式能够使之固定在石版表面形成亲油的图像层，可以通过平版印刷的方式印刷。特别要注意的是，在使用丙酮溶解碳粉时，要佩戴防毒面具和手套，做好个人防护，在通风良好的环境下操作。

目前，国内已不再生产传统的转印纸，可以根据石版画转印的原理自制，较常用的两种自制纸制作方法如下。

第一种，蜡笔转写纸。选择150g以下的纸张作为转印纸。先将纸张浸湿，用水胶带裱在木板上。将20g的阿拉伯树胶溶解至500mL的水中，之后加入鸡蛋清搅匀，用纱布过滤后，将溶液均匀地涂在纸张表面，待纸张干燥平整后取下备用。

第二种，药墨转写纸。选择150g以下、表面较为光滑的纸张作为转印纸。先将纸张浸湿，用水胶带裱在木板上。在小锅中加入适量的热水和淀粉加热煮至胶水状，即糨糊。待糨糊冷却后用纱布过滤，将稀的溶液均匀地涂在纸张表面，待纸张干燥平整后取下备用。

4.2.1 转写纸转印法

①准备自制转印纸、特种铅笔

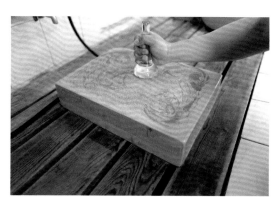

②使用180目或更细的金刚砂打磨石板

③制作转印纸

④使用转印纸绘版

⑤将石板移至印刷平台，将绘制完成的转印纸放在石板上，画面与石板相接触，再将两张吸水性较好的纸张喷湿作为垫纸，通过机器将画面转印在石板上

⑥对转印后的图像进行添加与修饰

⑦放置 2~4 小时后，以常规方式腐蚀制版。纱布蘸净胶封胶后，扇干版面

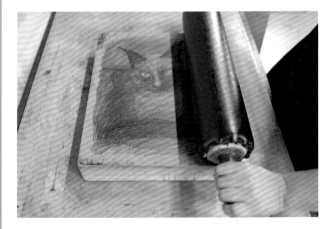

⑧洗版换墨，视图像牢固程度选择是否擦拭沥青增强图像，打墨饱和后方可进行印刷

①准备打印件、丙酮、脱脂棉

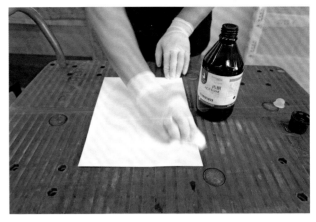

④使用棉花蘸丙酮擦在一张与打印件等大的白纸上，丙酮有强挥发性，这一步操作要快

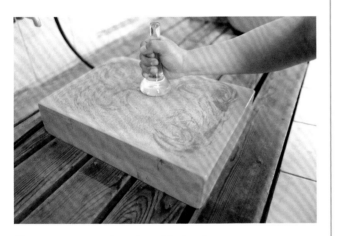

②使用 180 目或更细的金刚砂打磨石板

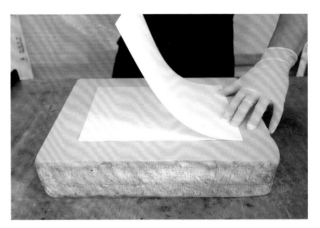

⑤将含有丙酮的纸张铺在打印件上，覆盖垫板

③将带有图像的打印件铺在石板上，图像面接触石板

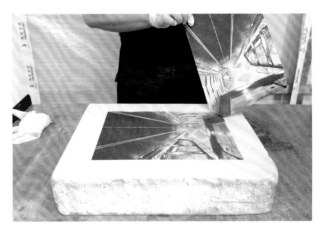

⑥通过机器施加压力转印图像

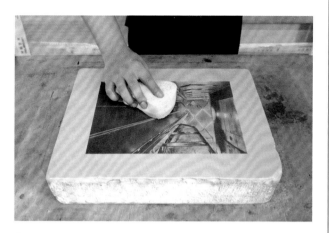

⑦用净胶擦拭整个版面，使版面空白部分脱敏，完成制版程序

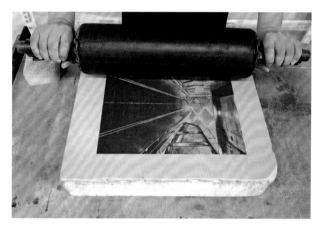

⑧擦净版面上的净胶，以清水润版，打墨至墨量饱和后方可进行印刷

4.3 油底刮擦法

油底刮擦法也被称为黑底制版法（Black Method），是一种使用刮刻工具在预涂的黑色底层上做删减的技术，类似于铜版画中的美柔汀。这种技法首先由著名的法国印刷师勒梅西耶在1832年发明，受到许多艺术家的喜爱，如门采尔（Adolph von Menzel）、毕加索和鲁奥。这种方法需要先用经过调制的沥青液在版面上制作一个黑色油性底，再使用刀片、砂纸、研磨料、浮石棒和铜版刻针等一切可以刮刻的工具在黑色的背景上逐步提白（还可以使用不同强度的酸液进行腐蚀）来绘制画面。

需要注意的是：因为整个画面颜色浓重，打墨

印刷时需要使用油性较大、较软的印刷黑墨；如果使用湿纸印刷，要注意控制纸张的湿度，不要太大，避免发生版面粘纸的现象。

油底刮擦法步骤示意

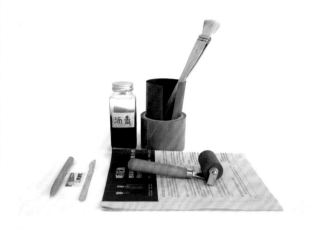

①准备沥青、胶带、小胶辊、刀片、刻针、砂纸、羊毛刷、报纸

②选用较硬（多为灰色）的石印石，使用 120 目及以上的金刚砂打磨

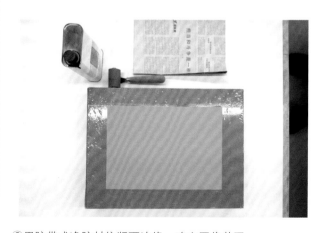

③用胶带或净胶封住版面边缘，确立图像范围

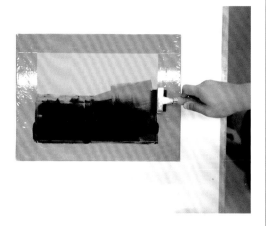

④使用小胶辊滚涂沥青液

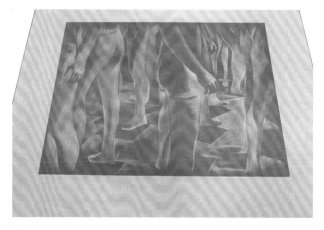

⑦以刀片、刻针刮刻绘版，只需去掉表层的沥青层即可，不需要刻太深

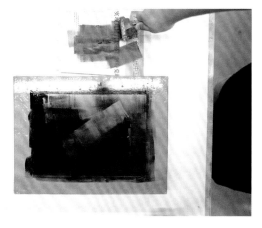

⑤在报纸上擦滚，带走多余的沥青，形成薄且均匀的沥青层

⑧不需要擦滑石粉，直接以较强的酸腐蚀刮刻痕迹。从最亮的部分开始腐蚀，涂抹腐蚀液 3 秒钟后刮刻过的部分会泛起一层白色气泡。其余灰层次区域以稍弱一度的腐蚀液腐蚀，直至版面所有区域都腐蚀到位

⑥放置约 1 小时，待底层干透后方可起稿

⑨擦净版面上的腐蚀液，直接擦水润版，打制版墨

⑩评估版面，如果版面过度着墨则需要继续刮刻修版直至满意

⑬ 清洗版面，有时需要用分解能力更强的煤油替代松节油清洗沥青底层

⑪ 以相同强度的腐蚀液再次腐蚀制版

⑭ 待松节油充分挥发后，换印刷墨将版面整体打黑，擦水，用带墨辊反复带墨，直到空白部分的油墨被粘净

⑫ 清洁版面。用纱布蘸净胶用力擦拭整个版面，使之形成薄胶膜，扇干版面

⑮ 擦水保持版面湿润，用牛皮墨辊以常规方式打墨，直至版面墨量饱和后开始印刷。建议选用吸墨性强、表面平整、纹理细腻的纸张进行印刷

4.4　酸着色法

酸着色法（Acid Tint）类似铜版画中的飞尘直腐技法，可以通过不同程度腐蚀制造出柔和的色调变化。首先在版面上制作一个纯黑的油性基底，可以使用油底刮擦法的底或者调配一种更加抗腐蚀的自制黑墨（一份沥青加一份夏博纳 Roll-Up 黑墨）来制作油墨底。之后直接用不同强度的腐蚀液在版面上进行描绘。腐蚀液会侵蚀黑色的墨底，从而使该区域颜色变淡。一般的规律是腐蚀剂越强，滞留的时间越长，得到的颜色越浅；腐蚀剂越弱，滞留的时间越短，得到的颜色越深。要注意的是，刚经过酸着色绘制的版面很难观察到明显的色调变化，需换墨后才能显示出实际绘制的结果。因此，在没有制作经验的情况下需要先做不同强度和腐蚀时间的测试，再根据测试结果绘制画面。

酸着色法步骤示意

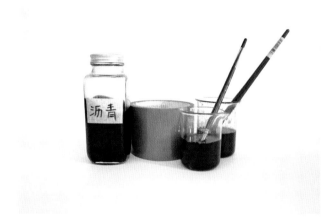

①准备沥青、胶带、毛笔、腐蚀液

③用净胶遮挡或粘贴胶带的方式确立图像范围，涂抹沥青或者自制黑墨，等待油墨变干后涂抹滑石粉保护版面

②选用较硬的石印石，使用 220 目的金刚砂打磨

④通过腐蚀绘制图像，从最弱的腐蚀剂开始涂刷，逐渐使用更强的腐蚀剂，并逐步延长腐蚀时间

⑤完成酸着色绘制后用海绵和清水冲洗版面，风干版面，之后用纱布蘸净胶用力擦拭整个版面，使之形成薄胶膜，扇干版面

⑥使用松节油清洗版面，待松节油充分挥发后，换印刷墨将版面整体打黑

⑦版面擦水后用带墨辊反复带墨，直到空白部分的油墨被粘净，过程与油底刮擦法基本相同。若对图像效果满意便可进行二次制版巩固版面后正式印刷，若不满意则继续修改后再进行二次制版

4.5 线雕法

在 1818 年出版的《石印术全书》中，描述了一种名为针刻法（dessin à la pointe）的技术，这种方法需要用刻针划透石版上的胶膜，在刮刻痕迹上填充油墨。经过腐蚀制版后，版面上的线条会微微凸起。之后再以平版印刷的方式印制。线雕法（Line Engraving）这种技法与油底刮擦法的相似之处是需要提前制作一个预涂底层再进行刮刻制版，不同的是线雕法的底为水溶性底。这种特殊技法类似于铜版画中的干刻法，版面上的印痕为阳线，线条规整、硬朗、流畅，适用于以精细线条为主的画面。在 19 世纪，这种技法曾被广泛应用于商业印刷领域，主要用于复制金属版雕刻印刷品，以及印刷表格、证书、地图和乐谱等。

线雕法步骤示意

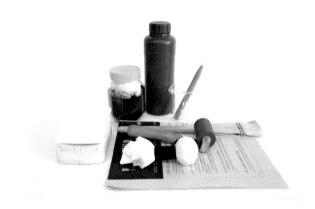

①准备净胶、氧化铁粉、海绵、纱布、沥青、小胶辊、刻针、羊毛刷、拓包、报纸

②选用较硬的石印石，使用 220 目的金刚砂打磨

③用中等强度的腐蚀液（pH 值约为 2.5）腐蚀整个版面，进行预处理

④将 2/3 的净胶与 1/3 的水混合，加入 1/2 茶匙的氧化铁粉混合成底涂液备用

⑤制作胶底：用海绵将底涂液薄涂在版面上，用纱布反复擦拭抛光版面；或薄涂一层净胶，趁净胶未干时将氧化铁粉或碳粉涂在版面上形成带有颜色的胶底

⑥在胶底起稿后便可在版面雕刻线条，只需划透胶膜，露出石版表层即可。过程中应用羊毛刷及时清除雕刻产生的碎屑

⑦将沥青擦入线条中，用小胶辊用力滚压版面进行加固

⑧用棉布捆扎的拓包揉擦油墨，多次反复擦拭，确保将油墨充分擦入线条中，如果线条太细可以使用油性较强的油墨

⑨ 静置 1 天后，用废报纸擦去表面多余的油墨。洒水，用带墨辊带墨，直到空白部分的油墨被粘净，继续打墨至墨量饱和

⑩ 先用松香粉擦拭画面，再用滑石粉清除多余松香粉，必要时可用电吹风为版面加温，使松香融化，以增强画面抗腐蚀能力

⑪ 使用较强的腐蚀液（1~2 秒即起泡）腐蚀深色区域，再加入净胶与之混合后整版腐蚀

⑫ 用纱布蘸净胶用力擦拭版面，使之形成一层薄胶膜

⑬ 用松节油清洗图像，擦沥青加固。换印刷墨将版面打黑，擦水，用带墨辊带墨，直到空白部分的油墨被粘净。继续以常规方式打墨，直至版面墨量饱和后开始印刷

4.6　拼贴印刷法

拼贴印刷法即 Chine Collè，该名称来自于法语，也被称为"宣纸拼贴"。这种技法与中国画的托裱原理相似，是将印刷与拼贴结合在一起的特殊印刷技法，即通过机器印刷的压力将不同种类的薄纸托裱在作为基底的版画纸上，为画面提供多样的底色和不同的画面肌理。这种方法常被用于铜版画或石版画的创作中。

纸张的选择：在拼贴印刷法中，雁皮纸、宣纸以及和纸等东方手工纸因为较薄常常被当作拼贴用纸。作为拼贴表面的纸张需要非常薄，才可以保证

在印刷时与下层的版画纸贴合在一起。如果需要精确对版，须提前测试纸张的延展性。

黏合剂的选择：拼贴印刷使用的黏合剂应该具有水溶性，保证在干燥后再次遇水依然能够恢复黏性。传统中国画托裱使用的糨糊是一种天然的黏合剂，通过将小麦或大米淀粉加温熬制、纱布过滤后加水至适合涂刷浓度制成。淀粉熬制的糨糊缺点是容易变质，不能长久储存，适合在每次印刷开始前制作。

操作方法：将提前刷好糨糊的宣纸覆盖在待印刷的版面上，再将打湿的版画纸覆盖在薄纸上面通过机器，印刷图像的同时，两张纸也被黏合在一起，手工纸的颜色就成为了画面的底色。

拼贴印刷法步骤示意

①将用于拼贴的宣纸处理成合适的尺寸

②将宣纸平铺在一张涤纶片上，用羊毛刷在宣纸的背面均匀涂刷糨糊

③将刷好糨糊的薄纸平摊晾干

④在版面上标记好对版位置

⑤将版面打墨至饱和，依次放置薄纸（背面向上）、湿的版画纸以及垫纸和垫板，以常规方式印刷

付斌，《化石 2984》，55cm×85cm，2022

付斌，《关于化石的想象》，19.5cm×28cm，2022

第5章 彩色石版画

5.1 石版画套色印刷

熟练地掌握单色石版画的制作方法是制作彩色石版画的前提。因为套色印刷色版的制版和印刷方法与单色印刷基本相同。其间每印一种颜色都需要重复一次绘版、腐蚀、印刷的流程，依常规制作流程制版后，再依次使用不同的彩色油墨叠加套印在同一张印纸上，便可得到最终的彩色石版画作品。

制作彩色石版画还需要对彩色油墨叠加后的效果有一定的预判能力。通过前期草图分析画面的色彩关系，归纳出颜色种类、每种颜色所在的区域和浓淡层次，提前制定出画面的分版方案。

在石版画创作中常用的套色印刷方法主要分为多版套色和单版套色两种：多版套色需要根据草图预先分版，每种颜色单独使用一块石板，以多块石板依次进行印刷完成；单版套色则是在一块石板上绘制，首先印制出主版，依据主版的需要进行修版后再次制版印刷，逐次完成套印。两种制作方式各有优势，在实际的创作中因为板材和空间条件的限制，更多时候是两种方法混用，以其中一种方法为主，另一种方法为辅，依据画面需要灵活运用。在印制过程中，还可以利用同一版面随时更换颜色以获得不同色彩关系的套色版本。

5.1.1 多版套色方法

多版套色是最基本的石版画套色制作方法，即采用多块相同尺寸的石版，每块石版只用一种颜色印刷，最后叠加黑色的主版。采用多版套色方法应当准备比较完整的画稿，依据画稿使用透明涤纶片进行专色分

付斌，《风景 NO.3》，2012

版，分别将图像拷贝到每块石版上，制版后依次进行印刷，最终得到完整的画面。这种方法的优缺点很明显。优点是基版敏感、图像清晰稳定，印刷过程中每块版面都有试版和修版的机会，便于随时更换颜色打样。同时，不同的印刷次序也会影响到最终的结果，可根据画面需要调整色版的印刷顺序，获得不同的套色版本。缺点则是需要同时准备多块尺寸大致相同的石头备用。另外，绘版过程中需要多次拓稿，过程中，对版容易出现较大误差导致印刷时错版。

5.1.2 单版套色方法

单版套色是使用减版或增版的方法在一块石版上多次套印的方法。此方法绘版相对自由，适用于印制色彩变化丰富、形色相融的画面。单版套色的优点是始终使用同一块石版，不需要经过多次拓稿，印刷时容易进行对版；缺点是制作新版时要毁坏前一版，需要作者对最终印刷效果有一定的预判。同时，考虑到多次套印时难以避免的误差和印刷瑕疵，建议在初次印刷时印制足够的样张备用。

减版印刷法：这种套色方法基于石版刮刻技法，类似于木版画的绝版套色技法。首先以常规方法印制最底层也是最大面积的颜色，然后通过浮石棒、刀片、砂纸、刻针等工具去除部分版面，经过再次腐蚀制版和印刷得到第二版颜色。以此类推，依据草图或画面需要，不断对版面进行部分删减，依次完成套印。

增版印刷法：增版的方式常用于主版套色中，是在完成主版印刷后进行修版添加部分画面后再次制版进行套印，以此方法可以非常方便地为主版增加底色；还可以以局部添加的方式进行创作，在前一版印刷完毕后，局部添加绘制所需的部分，这种方法不需要周密的预先计划，可以根据画面需要在过程中灵活处理，有很大的发挥空间。要注意，增版印刷法需按照添加修版的方法操作，每印完一版后将旧的版面进行反腐蚀处理或重新打磨，彻底清除版面空白部分的胶膜后才能开始绘制。

付斌，《灵光之一》，2013

5.2　彩色油墨的特性

　　用于石版画印刷的彩色油墨是专为手工印刷设计，具有合适的稠度和黏性，能够紧紧地附着在版面上，并在压力的作用下渗透到纸张的纤维当中。常用的彩色油墨有国产天狮珂罗版彩色油墨和以美国的汉德希油墨公司和平版化学公司生产的彩色油墨、日本的燕子牌彩色平版油墨以及法国 JOOP STOOP 牌彩色石版油墨为主的进口油墨等。要避免使用一般的胶版印刷油墨，这类商业印刷油墨专为机器印刷设计，油性非常大且质地柔软，在手工印刷中会迅速导致糊版。

　　石版画彩色油墨为透明或半透明型油墨，覆盖性较弱，将两种透明度较高的颜色相互叠加后会得到带有色彩倾向的混合色，更倾向于表层颜色或饱和度更高的颜色。在印刷中使用的颜色越多，产生的叠色也就越多。绘制版面时通过调节色调的深浅还可以控制色版的明度变化，不同明度的颜色相互重叠可使色彩变化更加丰富。利用石版彩色油墨的特性巧妙地设计分版，可以通过有限的色版获得非常丰富的色彩关系。另外，由于油墨具有高透明度的属性，还可以先印黑色或深颜色的主版，再印刷浅颜色，不会产生色版遮盖主版的情况。

　　在套色印刷中，颜色的明度和饱和度是影响印刷的重要因素。不同颜色的油墨在明度上的差别很大，油墨的明度越高，透明度越高，反之则遮盖力越强。高明度（浅色）或低饱和度的颜色只能印出单一的色调变化，色调变化丰富的版面需选用低明度（深色）的颜色印刷。油墨的饱和度可以通过透明油墨或油墨添加剂来调节，例如，添加号外油不仅可以增加油墨的稠度，还可以调节色彩的透明度。

　　与黑色印刷油墨相比，彩色油墨干燥速度更快、黏度更低也更为柔软，直接用于印刷会容易导致糊版，在使用时需要根据情况加入添加剂对油墨硬度进行调整。添加碳酸镁能够增加油墨的体积和稠度，使柔软的油墨变硬，令油墨在印刷中更加稳定。但碳酸镁具有吸水性，添加过多会造成油墨乳化凝絮，影响印刷质量，配合石版印刷专用清漆作为调墨剂可以减少碳酸镁的用量，从而解决这个问题。夏勃纳清漆分为 Light Varnish 30 poises 和 Heavy Varnish 200 poises 两种：30 泊的清漆相对较稀，多用于增加油墨的透明度；200 泊的清漆更加浓稠，与碳酸镁配合使用可以使油墨增加稠度和一致性。添加清漆时要注意用量，最多使用 1 份的清漆与 4 份的油墨进行混合。

　　另外，在套色印刷中，版面吸附的油墨层非常薄，实际印出的颜色往往与墨台上显示的颜色有所偏差，所以在调色时想要准确判断油墨在纸面上印出的颜色，不能直接观察调和好的墨团，堆积在一起的墨团显示出的颜色会比摊开的颜色更加浓重饱和。正确的方法是用墨铲取少许油墨用力在纸上刮出薄薄的色层或用手指蘸取油墨在纸张上按出浅浅的指印，此时观察到的颜色比较接近实际印刷时的颜色。

5.3　制版与印刷

　　色版的绘制与制版方法和黑白石版画相同，具体步骤可参考第 4 章。在绘制色版时最常见的误区是画的浅才能印出浅色，但实际上绘版只是为了制版，与印刷时的深浅关系不大，应当将版面画足、画实，在印刷时通过调节油墨的透明度来得到画面需要的浅色。

5.3.1　纸张处理 & 对版标记

在套色印刷中，纸张需要经过数次印刷，在压力作用下会有一定的延展变形，导致印刷错版，所以用

于套色印刷的纸张需要进行预压处理，提前释放纸张的延展度即使用石版印刷机或铜版印刷机将纸张逐一通过机器空印 2 遍，保证其尺寸在后续的多次印刷中不会产生太大的变化。如果使用湿纸的方法印刷难度则会增加很多，"闷纸"的时间需要一致，确保纸张达到前版印刷时的湿度，否则会导致画面与版面尺寸大小不一，难以精确对版。

对版是套印技术的关键步骤，一定要理解对版方法的原理，同时还要依靠精准的对版标记和严谨的操作才能保证套印准确。石版画常用的对版方法与木版套色对版方法原理相同，因材料的特殊性会略有差别，通常的方法是选择比印刷纸张略大的石版，在纸面以外的版面上刻线做对版标记，然后依次在每张纸的背面居中画一条短竖线，在对版时将纸张一边与横线对齐，每张纸背面的竖线对齐放下，其余版次印刷都以相同的方法对版。在实际操作中石板的尺寸可能并不理想，每个人的习惯也不尽相同，需要根据情况灵活调整标记和对版的方法。遇到错版问题要仔细分析原因，找到相应的解决方法。

对版标记绘制步骤示意

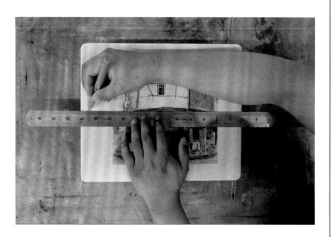

①在石版空白部分较多的两个边缘分别用钢针刻一条横线，居中做"十"字对版标记

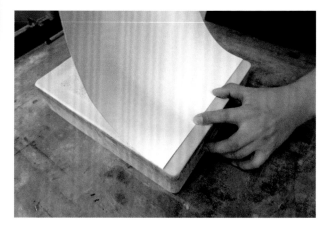

③将带有对版标记的纸张边缘与版面上的"十"字对版标对齐并缓慢地将纸放下

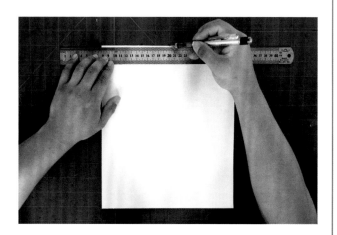

②用铅笔在纸张的背面居中画出短竖线对版标记

④根据另一边的"十"字标记在纸张另一边画出新的对版标记

5.3.2　打墨＆印刷

色版的印刷与单色石版画印刷最大的区别是打墨工具换成了合成橡胶或聚氨酯制作的胶辊而非牛皮辊。胶辊表面非常光滑，有很好的油墨吸附性能。色版打墨的过程较黑白石版更为简便，无须反复多次打墨。胶辊依据尺寸大小分为不同的型号，一般来说，印制色版需要选择圆周和宽度与版面尺寸相匹配的胶辊，可证其滚动一周可以覆盖整个版面，避免因墨辊太小而在版面上产生难以清除的重叠痕迹。

进行打墨与调色，首先应对油墨进行调色，然后再依据画面情况加入油墨添加剂对黏度和稠度进行调节。可以通过油墨的拉丝情况判断其性能，一般来说适宜印刷的油墨应该拉丝长度较短，并具有一定的黏性。较为精细的画面需要更稠的油墨（拉丝短而黏）；如果画面较为平面，没有太多细节，则要使用柔软的油墨（拉丝长）。

油墨调试完毕后集中在墨台一角，接着用墨铲取适量的油墨在墨台上摊开，使用胶辊沿相同的轨迹反复打墨，直到墨层薄且均匀。彩色油墨上墨较快，所以需要频繁地为胶辊上墨，以保证其上的油墨均匀。彩色油墨墨色浅而透明，经验不足的情况下很难从色彩浓淡判断加墨是否充足，容易加墨过量而损害版面，所以打墨时要注意观察判断墨台上的墨层厚度。另外，要注意打墨时如果感觉颜色浓度不够，必须重新调墨降低油墨的透明度，不能以加厚版面墨层的方式来调节颜色的浓度。

套色印刷与黑白印刷一样都需要试版。通常情况下前几张打样会比较浅，需经过2~3次试印才能达到比较稳定的状态，这时才能进行正式印刷。首次打样时，应在纸张背面用铅笔标明版次顺序，在后续的打样试印中依次使用，以便判断打墨的方式。还需要特别注意，在印刷新一版时必须要确保前一版印刷的墨迹已完全晾干，否则前版图像会从纸面转印到石版上，损害版面图像。

5.3.3　一版多色印刷

在套色印刷中可以灵活运用一版多色的方式打墨，通过一版印刷得到多种颜色。一种方式是在版面上色块分布比较分散的情况下，可以使用小墨辊分别给不同的区域打墨；另外一种方式是彩虹辊（Rainbow Roll）打墨法，可以印出多种颜色渐变的效果，其具体的操作方法如下。

彩虹辊打墨法步骤示意

①在墨台边缘做好颜色标记，沿标记刮出几个平行的颜色带，宽度需与胶辊尺寸一致

②始终沿直线方向在墨台上打墨，随着墨辊的运动，不同的颜色会逐渐混合

③以相同的打墨轨迹给版面打墨

5.3.4　更换颜色

在套色印刷中经常会遇到需要更换颜色的情况，常规的方法是在版面上撒滑石粉使油墨干燥，用净胶封版，待胶膜干燥后按洗版换新墨。如果是更换同类色，较为简便的方法是连续使用几张白报纸将版面多余的油墨带走，再换新的颜色打墨，用白报纸打样两张后颜色便可趋于稳定。

5.3.5　制作副版

在石版画套色印刷中一般不会使用多块石版同时制作，更多时候需要在一块石版上反复制作版面，这时就需要在主版印刷完毕后根据情况对版面重新进行打磨或在主版图像的基础上绘制副版。要注意的是，彩色印刷油墨不能用于制版，如果需要修版添加，必须先用制版墨替换版面上的彩色油墨。对版面细节要求不高可直接在印刷完毕的版面上打制版墨。如需还原版面细节就必须重新封净胶清洗掉彩色油墨再打制版墨，将画面还原。待版上的油墨干燥后，首先要对版面进行反腐蚀处理，使其恢复版面空白处的亲油性，接着用清水洗净版面，扇干后即可在主版图像以外的空白处添加内容，完成副版的绘制。

如副版不包含原主版图像的内容则需以另外的方式处理版面。印刷完毕后版面上不需要打制版墨，用清水擦湿版面，然后直接使用松节油擦净主版图像上的油墨，清水洗净后扇干。再进行反腐蚀处理，恢复整个版面亲油和亲水的两重性，扇干后即可绘制副版图像，原主版图像部分在经过腐蚀制版后则恢复亲水性，打墨时不再粘油墨。

5.4　套色印刷中的常见问题与解决方法

套色印刷中的常见问题与解决方法

常见问题	可能的原因	解决方法
墨迹扩散发生糊版	油墨过于厚重油腻或版面腐蚀不足	加入碳酸镁调整油墨的稠度，尽可能将油墨打得更薄，印刷完一张后用润版液润版
		使用更强的腐蚀液对版面进行局部腐蚀
画面上出现辊筒痕迹或印迹重叠	胶辊尺寸太小不足以覆盖画面，需要多次重复打墨，重叠的部分会出现印迹	最佳方案是更换胶辊，使其宽度和圆周与画面尺寸匹配，能够覆盖整个版面的胶辊
		增加油墨的稠度和黏度，多次不同方向重复打墨

常见问题	可能的原因	解决方法
图像出现重影	胶辊以单一方向重复滚墨，或滚墨轨迹不一致	滚墨时要从不同起点开始，并且要保持打墨轨迹的连贯性，不能发生偏离
画面上墨困难	油墨太干或太稀都会影响油墨的转移效率	调整油墨添加剂的比例
		适当增加印刷机压力
干性灰白	纸面不完全着墨，纸张的肌理透过油墨层显露出来	在墨台再次添加油墨
		适当增加印刷压力
错版	大多由于操作方法不严谨导致	保证纸张大小一致
		通过拷贝纸检查矫正对版标记的位置
套色时图像不清晰或画面不上墨	前一版纸面上的油墨未干或过于干燥	尽可能连续印刷，在前一版的油墨干燥后及时印刷下一版颜色
在单版套色印刷时，出现上一版的痕迹	石版打磨不够彻底，没有彻底清除旧的亲油层，在压力的作用下激活了旧亲油层	使用饱和的明矾水擦版，等待 2～3 分钟后冲洗版面。再次印刷时提高润版液的浓度

参考文献

[1] 张奠宇. 西方版画史 [M]. 杭州: 中国美术学院出版社, 2000.

[2] 黑崎彰, 张珂, 杜松儒. 世界版画史 [M]. 北京: 人民美术出版社, 2004.

[3] 张树栋, 庞多益, 郑如斯. 简明中华印刷通史 [M]. 桂林: 广西师范大学出版社, 2004.

[4] 保罗·克罗夫特. 石版画技法 [M]. 何清新, 傅俊山, 译. 长春: 吉林美术出版社, 2004.

[5] 石玉翎, 文中言, 宋光智, 杨锋. 版画 [M]. 北京: 清华大学出版社, 2005.

[6] 陈九如, 寇疆辉. 石版画教程 [M]. 石家庄: 河北美术出版社, 2006.

[7] 苏新平. 版画技法（下）: 石版画、丝网版画技法 [M]. 北京: 北京大学出版社, 2008.

[8] 陈琦. 刀刻圣手与绘画巨匠 [M]. 南京: 江苏美术出版社, 2008.

[9] 贝丝·格拉博夫斯基, 比尔·菲克. 版画观念与技法大全 [M]. 杭州: 浙江人民美术出版社, 2012.

[10] 郭召明, 李晓林. 石版画研究 [M]. 北京: 人民美术出版社, 2015.

[11] 劳伦莎·沙拉蒙, 玛塔·阿尔法雷斯·冈萨雷斯. 版画鉴赏方法 [M]. 北京: 北京美术摄影出版社, 2016.

[12] Porzio D, Tabanelli R, Tabanelli M.R, et al. *Lithography: 200 Years of Art, History, and Technique*[M]. New York: Harry N.Abrams, 1983.

[13] Griffiths A. *Prints and Printmaking*[M]. Berkeley: University of California Press, 1996.

[14] Devon M. *Tamarind Techniques for Fine Art Lithography*[M]. New York: ABRAMS, 2009.

[15] Giviskos C. *Set In Stone-Lithography in Paris, 1815-1900*[M]. München: HIRMER, 2018.

[16] https://www.artic.edu/artworks/

附录

1. 版画作品签名规范

18世纪末石版印刷技术被发明并大范围推广，版画的发行量随之大量增加，同时新兴的石版印刷技术也保证了每一幅版画的一致性。艺术家与工坊合作开始成为普遍的版画创作和发行方式，再加上照相制版法的出现，公众对版画原创性的界定产生了质疑。为了保证版画作品的原创性和真实性，亟须制定相关的规则对原创版画和复制版画加以区分。因此，法国出版商制定了一系列规则以确认版画的原作属性，包括必须以限量的方式印刷，在印刷结束时毁掉原版，在作品上签名并标明印数。这种对版画作品加以限量和署名的方法逐渐成为现代版画发行的通行规则。通过版画的签名我们可以得知作品版本、作者和创作年代这些相关信息。另外，如果是艺术家与版画工坊合作发行的作品，签名代表了艺术家本人对作品质量的认可。

1960年，在维也纳举行的国际造型美术协会会议中，制定了现代创作版画的规范：第一，画家本人利用石、木、金属或丝网版材参与制版，使自己的创作意图通过原版印刷完成的作品。第二，画家自己，或在其本人监督指导下，以其原版印刷完成的作品。第三，在这些完成的版画原作上，必须有画家的签名并要标明试印或印数编号。

作品信息需以铅笔签署在画面下方的空白处，包括：作品印数或版本用途；作品名称；作者；创作日期。另外，在出血印刷的情况下这些信息也会签署在画面中。

版画的印数以分数来表示，如印刷了20幅，则以1/20、2/20排列至20/20，数字用来表示若个版本中的一个，但并不表示印刷的顺序。

版本的用途一般以英文缩写标注，常见的有如下几种。

A.P. (A/P) 或 E.A.: Artist Proof 的缩写，指艺术家样张，用于艺术家自留的版本，通常为5版或总印数的1/10。E.A. 是法语 epreuved'artiste 的缩写。

Bon à Tirer (B.A.T.)：法语，意为"成功的打样"，表示艺术家对印刷已认可，将作为正式印刷的标准来执行，有时也会以 R.T.P. (Ready to Print) 来表示。

P.P.: Printer's Proof 的缩写，是艺术家留给印刷技师的赠品。

H.C.: 法语 Hor's Commerce 的缩写，指非商业性的作品，一般不出现在市场上。

T.P.: Trial Proof 的缩写，指试印刷的版本。

M.P.: Museum Proof 的缩写，是艺术家为美术馆收藏印制的版本。

L.C.: Library of Congress 的缩写，是艺术家留在图书机构的版本。

2. 石版画装裱与保存

印制石版画使用的常规纸张应是无酸中性的专业版画纸。未装裱的作品适宜保存在木质画柜或金属底图柜中，在两幅作品之间用透明拷贝纸间隔。尺寸不同的作品应分开存放。纸制作品容易受到日晒和环境湿度的影响，相对来说比较脆弱，装裱能够对其起到非常好的保护作用。为了更好保护版画，装裱时建议使用无酸纸张和无酸胶水。

常见的装裱方式有如下几种。

卡纸合页装裱：使用两张比作品略大的无酸卡纸，上层卡纸以45°角斜切开窗，下层卡纸作为衬托，

用无酸胶带在内侧将两张卡纸粘接在一起制作成卡纸合页。将作品调整好位置夹在两层卡纸之间，使用无酸胶带或相角将其位置固定。此方法较为简便，易于携带，做好的卡纸合页亦可直接作为内芯装入画框。

卡纸合页装裱示意图

　　画框卡纸装裱：画框有金属和实木等多种材质，风格多样，样式有很多选择，卡纸也有多种厚度和颜色，需要针对画面的特点搭配不同的卡纸和边框，使其相得益彰。小幅作品的面板可以使用高透光玻璃或博物馆级无反光玻璃，尺幅较大的作品则推荐使用进口亚克力板，它的重量较轻且不容易破损。作品的背板需用水胶带进行密封，使画框内部的湿度保持恒定。

　　画框悬浮装裱：悬浮装裱的方式可以将作品和纸张完整展示出来，将版画固定在小于版画纸的悬浮底座上，使手工版画纸特有的毛边得以保留，缺点是会受到环境湿度变化影响，纸张可能变皱。

画框卡纸装裱示意图

画框悬浮装裱示意图

3. 作品运输

　　版画作品的运输要注意防止挤压、磕碰并保持干燥。必须选择结实的硬质材料进行包装，在外包装上还需包裹气泡膜。经过装裱的版画可使用画框护角和气泡膜打包。没有装裱的版画在运输时首选平板包装，使用两张五合板或密度板做成简易画夹，先将作品用牛皮纸包好，再将牛皮纸包好的作品牢牢固定在画夹

中。如果作品尺幅较大，则需要将作品卷好放在画筒或硬纸筒中运输，到达目的地后重新压平。

4. 石版画术语

磨版（Stone Graining）：使用金刚砂将石板表面打磨平整，同时去除板面上的旧图像。

腐蚀溶液（Etching Solutions）：在石版画制作中，由纯净的阿拉伯树胶和硝酸配制成，溶液的强度取决于版面绘制材料和方法。

酸碱度（pH Scale）：酸性或碱性的数值，范围从 0～14 以数值表示，一般情况下 7 是中性值，低于 7 是酸性，高于 7 则是碱性。

腐蚀（Etching）：与铜版画的"蚀刻"不同，在石版画制版步骤中也会使用"腐蚀"来表示制版的过程。

封胶（Buffing Stone）：在腐蚀制版步骤完成后，使用纱布将净胶均匀擦拭在石版上，迫使胶粒进入石头颗粒的孔隙中，在未绘制的区域形成一层紧密吸附的胶膜。

洗版／换墨（Wash out/Roll up）：将版面上原先的图像去除（洗版），用油墨代替原有的绘画材料（换墨）。

水灼伤（Water Burn）：换墨过程中常会使用沥青加固版面图像，在清洗版面时残留在沥青上的水分过多会形成水痕从而破坏版面图像。

反腐蚀（Counter Etching）：一种修版处理方法，可以清除版面上的树脂吸附膜，使石版重新恢复对油脂的敏感性。

对版（Registration）：在套色印刷步骤中，通过某种方法使纸张和版面处于正确位置的动作。

减版套色（Reduction Print）：用同一块版进行多次修版印刷的套色技术。

打样（Proofing）：指在正式印刷前的实验性印刷，或是使用不同颜色及印刷顺序产生的画面变化。

主版（Key Stone）：在套色石版画中对画面结构和内容起主要作用的版。

色版（Color Stones）：在套色石版画中用于辅助主版色彩表达的版。

半色调（Halftone）：印刷术语，指将全色调信息转换成各种大小（振幅）点的位图系统，借以模拟连续色阶。

专色（Spot Color）：印刷术语，指在印刷中使用单一的颜色。

四色印刷（CMYK）：印刷术语，指工业印刷中的分色方法，青色（C）、洋红色（M）、黄色（Y）、黑（K）。

转印（Offset）：将刚印好的版画上的图像转印到另一个版面，通常用于制作套色版。

黏性（Tack）：指油墨的黏着度。

稠度（Body）：指油墨能否均匀铺开的浓稠程度。

承印物（Substrate）：印刷画面的承载物，一般是纸张、织物、塑料等平面材料。

湿洗法（Wet Wash）：石版画制作中清洗图像的技法，一般用于发生糊版时的紧急处理。

封版（Closing）：指印刷完成后重新薄涂净胶将版面保护起来。

松散涂胶法（Loose Gunmming）：当印刷过程中需要短时间暂停时处理版面的方法，将净胶直接涂在打过墨的版面上进行保护，无须经过封胶和洗版换墨。

5. 石版画材料购买渠道

麦克美迪画材

Takach Press Corporation, 美国专业版画机器、材料商店

Dick Blick Art Materials, 美国专业艺术用品商店

Lawrence Art Supplies, 英国专业艺术用品商店

Polymetaal 版画供给, 荷兰专业版画机器、材料商店

JOOP STOOP for Printmakers, 法国专业版画材料商店

Boesner, 德国专业艺术用品商店

文房堂画材屋, 日本专业艺术用品商店